숲과 산 , 자연 풍경화 그리기

풍경 수채화 수업

고바야시 케이코 지음

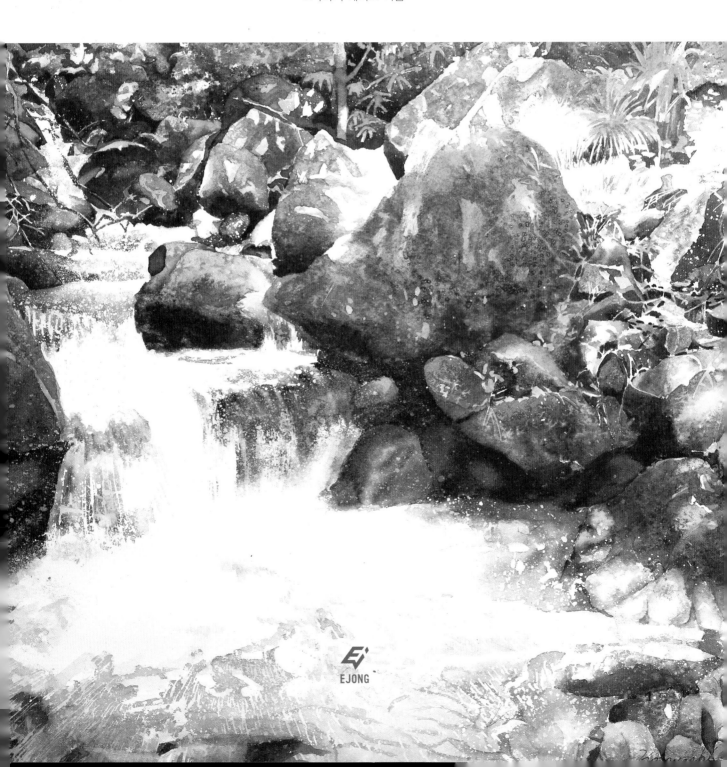

EJONG

투명수채화를 그리는 즐거움

수채화를 그리고 싶으면 우선은 그려보세요 . 처음에는 그리는
방법을 잘 모르겠다고 생각할지도 몰라요 . 그래도 여러 가지 기
법에 연연하지 말고 , 자기 나름의 수채화를 그리며 즐겨보세요 .
투명수채화 색의 아름다움 , 물을 갖고 놀면서 우연히 일어나는
변화에 깜짝 놀라게 될 겁니다.

옛날에는 유화를 그렸던 제가 투명수채화를 그리게 된 가장 큰
이유는 투명수채화 색의 아름다움 , 종이의 흰색을 살려서 그리
는 것으로 만들 수 있는 빛의 아름다움에 매력을 느꼈기 때문입
니다 . 여러분도 아무쪼록 이 아름다움을 느낄 수 있으면 좋겠습
니다 . 그리고 조금씩 투명수채화를 그리는 요령을 익혀나갈 수
있길 바랍니다 .

특히 종이의 흰색을 살리는 표현은 투명수채화의 가장 큰 특징일 겁니다. 예를 들어, 처음 수채화를 배우는 분이 그림에서 가장 밝은 부분을 그릴 때에는 밝은 색을 칠해야 한다고 생각합니다. 재미있게도 그 색을 칠하는 순간 빛이 사라져 버립니다. 그 곳에 색을 칠하지 말고, 종이의 흰색을 그대로 남겨두세요. 주변의 색에 녹아들어 놀라운 빛 효과를 낼 수 있을 겁니다.

이번 책에는 지금 제가 구사하는 화법을 오롯이 담았습니다. 화법은 나날이 변화하고 있습니다. 저의 기법이 조금이나마 도움이 되었으면 합니다.

고바야시 케이코 (小林 啓子)

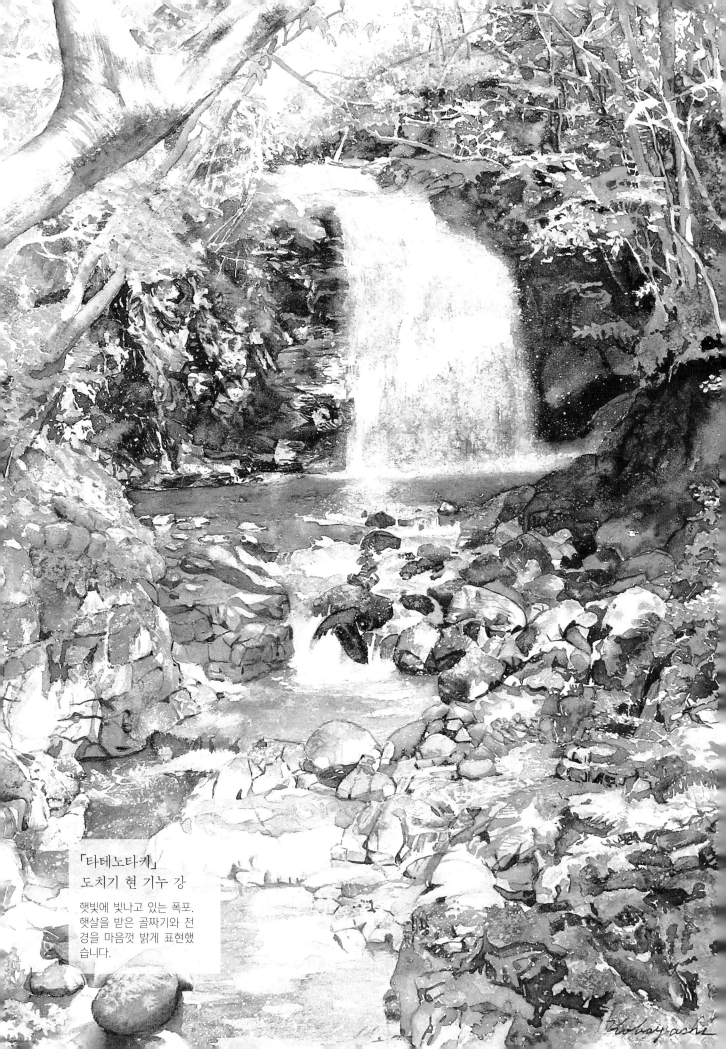

「타테노타키」
도치기 현 기누 강

햇빛에 빛나고 있는 폭포.
햇살을 받은 골짜기와 전
경을 마음껏 밝게 표현했
습니다.

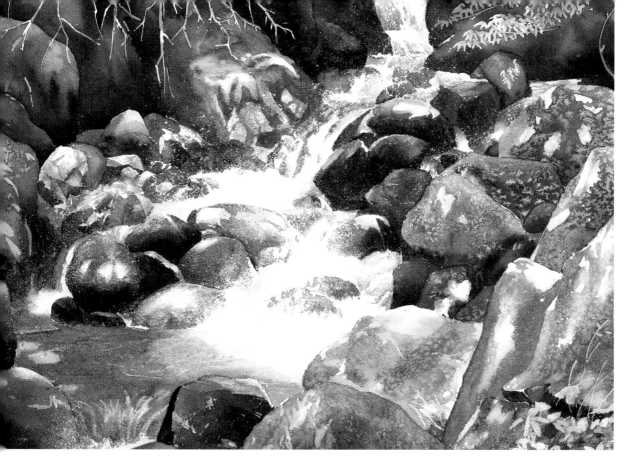

「이끼 낀 개울Ⅱ」
가나가와 현 하타주쿠

가나가와 현 하타주쿠에 있는 개울입니다.
개울의 흐름과 집중적으로 비치는 빛을 표현
했습니다. 실제 개울물과 바위의 모습은 더
복잡했기 때문에 단순화해서 그렸습니다.

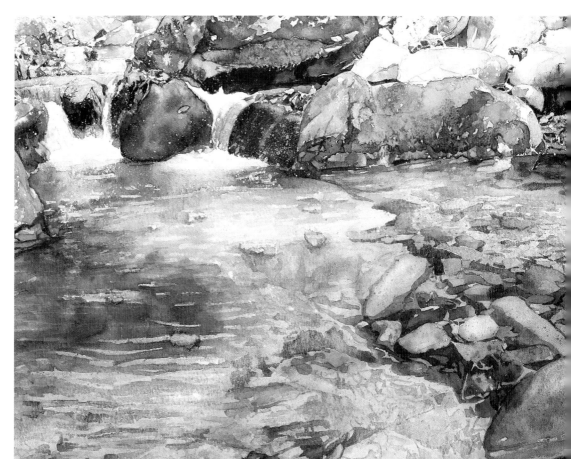

「겨울의 여울」
도치기 현 기누 강

추운 계절의 여울을 표
현하기 위해 색 표현을
자제했습니다.

차례

① 부 나무와 풀, 그리고 꽃

이 책의 사용법

처음부터 풍경 전체를 그리려고 하면 어디서부터 손을 대야 좋을지 망설이게 됩니다.
이 책에는 우선 1~3부 '나무와 풀, 그리고 꽃', '물과 물가', '하늘과 길'로 나누어 자연 풍경을 그릴 때에 잘
나오는 모티브 하나하나를 그리는 방법을 소개하고 있습니다.
그리고 마지막 4부 '한 폭의 그림'에서는 지금까지 그린 모티브들을 모두 모아 하나의 작품으로 그리는 방법
을 소개하고 있습니다. 기초부터 단계별로 배워 나갈 수 있게 되어 있으므로 활용해보길 바랍니다.

기본 재료와 편리한 도구

그림을 그릴 때에 필요한 기본 재료와 그 밖의 편리한 도구들을 소개하겠습니다.

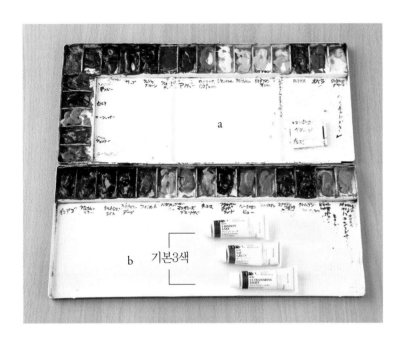

팔레트와 물감

a. 팔레트

스틸 소재나 플라스틱 소재 등이 있습니다. 팔레트에 미리 물감을 짜두면 쓰기 편합니다.

b. 물감

이 책에서는 기본적으로 홀베인 물감을 사용했습니다.

(색 이름 뒤에 모양 표시가 되어 있는 물감 색은 홀베인이 아닌 다른 제조사의 물감입니다. ◇ 윈저 앤 뉴튼 / ☆ 쿠사카베 / ◎ 매치컬러)

기본 3색

'기본 3색'이라고 부르는 크림슨 레이크, 샙 그린, 울트라마린 라이트는 색 만들기에 사용하는 기본색들입니다. (12쪽 참조)

붓

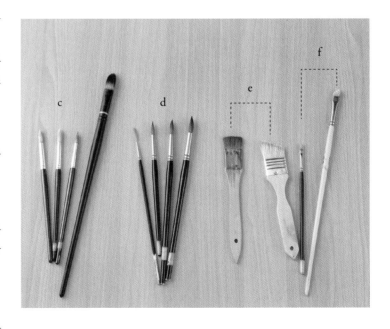

c. 나일론 붓

표면 묘사나 마스킹을 할 때에 사용합니다. 가장 오른쪽의 굵은 붓은 스패터링을 할 때에 쓰기 좋습니다.

d. 콜린스키 붓

콜린스키는 족제비의 한 종류입니다. 탄력과 유연함을 모두 다 갖춘 붓입니다.

e. 빽붓

왼쪽 붓은 말털, 오른쪽 붓은 돼지털. 말털은 물을 칠할 때에, 돼지털은 드라이브러시 기법을 구사할 때에 사용합니다.

f. 돈모(돼지털) 붓

붓털 끝을 잘라서 사용하고 있습니다. 돈모는 뻣뻣하기 때문에 드라이브러시를 할 때에나 이미 칠한 색을 닦아낼 때에 최적인 붓입니다.

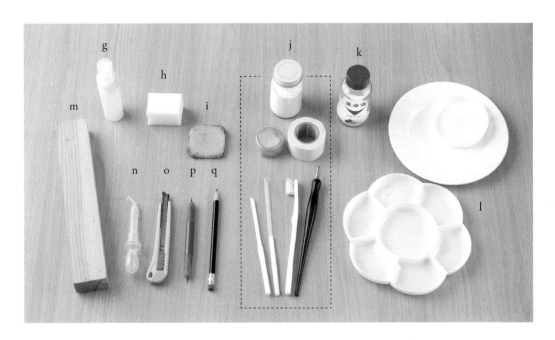

그 밖의 도구들

g. 스프레이

팔레트에 말라서 굳은 물감에 물을 뿌리거나, 이미 칠한 물감을 표현 때문에 색을 빼거나, 변화를 주고 싶을 때에 사용합니다.

h. 스펀지

칠한 물감의 색을 닦아내거나 수정할 때에 사용합니다.

i. 마스킹 액 지우개 러버 클리너

마스킹 액을 세서할 내에 쓰면 매우 편리합니다.

j. 마스킹 작업 시 쓰는 용품들

마스킹 액, 붓 세정 비누, 마스킹 테이프, 마스킹 액을 칠할 때에 쓰는 빨대, 칫솔, G펜

k. 소금

이 책에서는 표면에 이끼 모양을 만들 때에 사용합니다. 정제염을 추천합니다.

l. 접시형 팔레트

많은 양의 색을 만들 때에 팔레트만으로는 부족할 겁니다. 아래의 꽃 모양 팔레트는 6~7개 정도로 칸이 나누어져 있어서 편리합니다.

m. 각목

종이 밑에 괴서 경사를 줄 때 편리합니다. 색을 아래로 흘러내리게 하고 싶을 때에 사용합니다.

n. 스포이드

팔레트 위에 색을 많이 만들고 싶을 때, 물을 보탭니다.

o. 커터 칼

언필을 깎을 때에는 물론이고 칠한 부분을 깎아내서 하이라이트를 만들 때에도 사용합니다.

p. 철필(스타일러스)

원래는 전사를 할 때에 사용하는 끝이 쇠로 된 필기구. 잎맥이나 자잘한 부분을 그릴 때에 사용합니다. 꼬챙이나 이쑤시개로 대체해 사용해도 괜찮습니다.

q. 연필

밑그림을 그릴 때에 쓰입니다. B에서 2B 정도 진하기의 연필을 사용하는 것이 좋습니다.

지우개

플라스틱 지우개와 떡 지우개 2가지 종류를 준비해두면 좋아요.

물통

붓을 닦을 때에 사용해요. 칸막이 있는 것, 또는 2~3개를 준비해두는 것이 좋아요.

기본 테크닉

투명수채화를 그릴 때에 잘 사용하는 다섯 가지 기본 테크닉입니다.

가장 기본

웨트 인 웨트(Wet in wet)

제일 많이 사용하는 기법. 기본 중의 기본인 테크닉이죠. 물이나 물을 많이 섞은 물감을 칠하고 마르기 전에 물감(처음 색보다 진하게)을 덧칠합니다. '바림' 효과가 나타납니다.

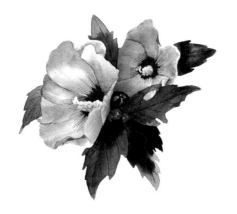

— 물

1. 꽃잎 1장에 물을 칠한다.

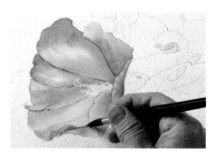

2. 물이 마르기 전에 색을 칠해서 번지게 한다. 다른 꽃잎들도 동일하게 칠한다.

소 금

물감을 칠한 다음, 칠이 마르기 전에 소금을 뿌립니다. 소금이 주변의 물감을 빨아들여 여러 가지 재미있는 모양을 만들어냅니다. 이 책에서는 이끼를 표현할 때 소금을 많이 이용했습니다.

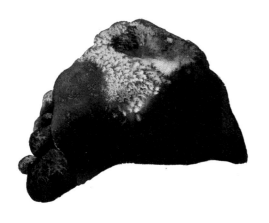

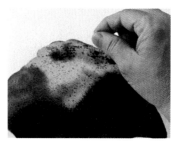

1. 색을 칠하고 마르기 전에 소금을 뿌린다.

POINT

물감이 마르기 전에 소금을 뿌릴 것. 물의 양에 따라 여러 가지 모양을 만들어낼 수 있다.

2. 칠이 마르면 소금을 조심스럽게 털어낸다.

POINT

소금이 붙어있는 상태로 두면 종이가 손상되므로 꼭 털어내야 한다.

드라이브러시 (갈필)

기법 3

물을 별로 쓰지 않고 그리는 기법입니다. 물을 머금은 붓을 스치는 느낌으로 물감을 칠합니다.

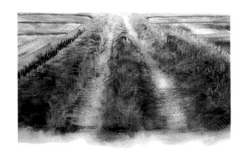

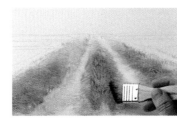

1. 물을 약간 머금은 붓(빽붓)으로 스치듯이 칠한다.

POINT
붓은 털이 빳빳한 것이 가장 좋다.

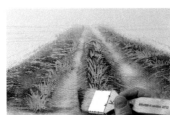

2. 다른 색을 칠할 때에도 붓(빽붓)이 머금고 있는 물기가 거의 없도록 제거하고 칠한다.

마스킹

기법 4

색을 칠하지 않을 부분에 마스킹 액(혹은 마스킹 테이프)를 칠하고 그 위에 물감을 칠합니다.

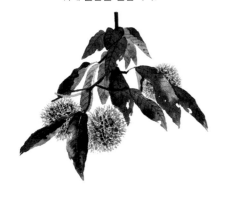

1. 색을 칠하지 않을 부분에 마스킹 액을 칠한다. (여기서는 밤송이 부분)

2. 전체에 색을 칠한 다음, 마스킹을 제거하고 디테일을 다듬어준다.

스패터링 (튀기기)

기법 5

붓이나 칫솔에 물감이나 마스킹 액을 묻힌 다음, 튀겨서 반점을 만듭니다.

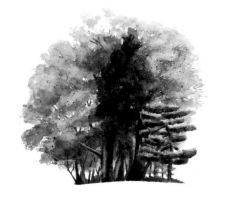

칫솔

칫솔에 마스킹 액을 묻혀 손가락으로 튀긴다.

POINT
자잘한 크기의 반점을 만들기 좋다.

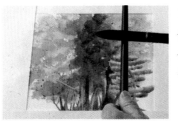

붓

물감(또는 마스킹 액)을 머금은 붓을 굵은 붓으로 쳐서 튀긴다.

기본 3색 컬러 차트

샙 그린, 울트라마린 라이트, 크림슨 레이크는 수채화에서 가장 많이 사용하는 기본 3색입니다.
이 3색을 서로 조합해 노란색, 오렌지색 이외의 다양한 색을 만들 수 있습니다.

기본 3색이란

샙 그린 　울트라마린 라이트 　크림슨 레이크

이 3색으로 여러 가지 색을
만들어봅시다.

샙 그린에 울트라마린 라이트를 더하면

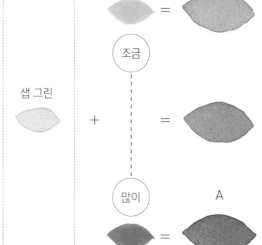

샙 그린에 크림슨 레이크를 더하면

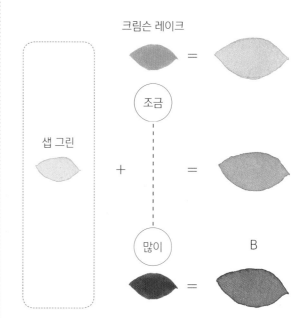

A 에 크림슨 레이크를 더하면

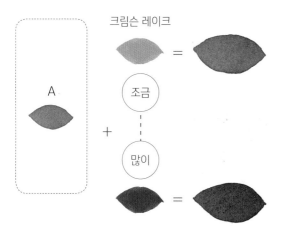

B 에 울트라마린 라이트를 더하면

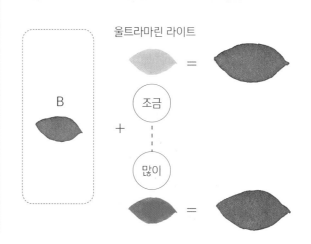

붉은색, 푸른색, 녹색 계열 색 만들기

세 가지 색을 혼합하면 여러 가지 색이 만들어집니다. 처음에 3색을 모아 진한 붉은색, 푸른색, 녹색 계열의 색을 만들어봅시다. 사용할 때에는 물로 희석하거나 더 색을 더해서 색 변화를 주면 편리합니다.

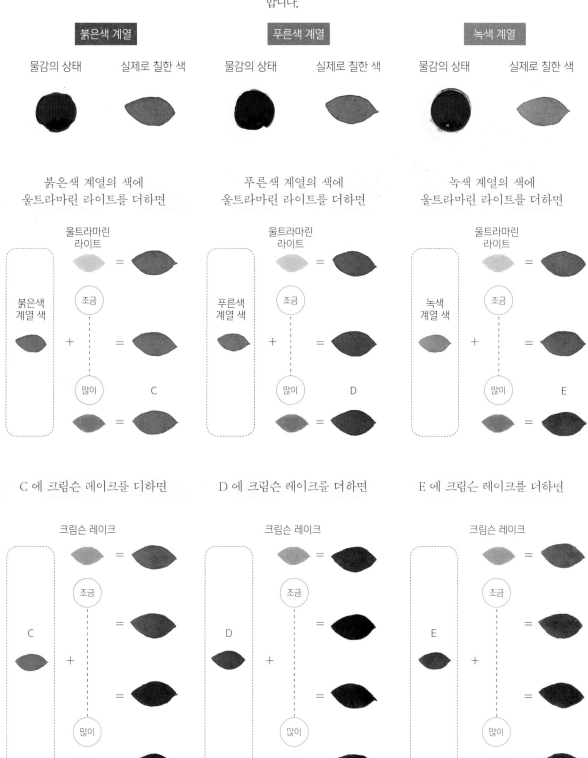

붉은색 계열

물감의 상태 실제로 칠한 색

푸른색 계열

물감의 상태 실제로 칠한 색

녹색 계열

물감의 상태 실제로 칠한 색

붉은색 계열의 색에
울트라마린 라이트를 더하면

울트라마린
라이트 =

붉은색
계열 색

조금

+ =

많이 C

=

푸른색 계열의 색에
울트라마린 라이트를 더하면

울트라마린
라이트 =

푸른색
계열 색

조금

+ =

많이 D

=

녹색 계열의 색에
울트라마린 라이트를 더하면

울트라마린
라이트 =

녹색
계열 색

조금

+ =

많이 E

=

C 에 크림슨 레이크를 디하면

크림슨 레이크

=

C

조금

+ =

많이

=

D 에 크림슨 레이크를 더하면

크림슨 레이크

=

D

조금

+ =

많이

=

E 에 크림슨 레이크를 더하넌

크림슨 레이크

=

E

조금

+ =

많이

=

밑그림 그리기

우선은 전체 구도를 잡고 난 후, 윤곽을 잡습니다.
그 다음 실선을 그어서 형태를 만들어 갑니다.

1. 모티브를 보면서 전체 구도를 잡는다.

{ POINT } 이 단계에서는 모티브의 형태를 그리는 것이 아니라
일단 전체 위치를 나타낸다.

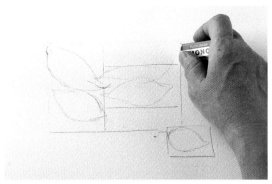

2. 대략적인 형태를 잡아주는 윤곽을 그리고 나면 1번
에서 그린 선은 지운다. 윤곽선은 연하게 그린다.

{ POINT } 윤곽을 자세히 그리는 것이 아니라 대충 형태를 잡
는 정도로 그린다.

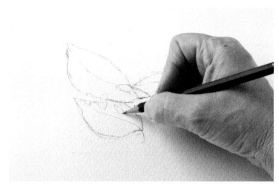

3. 실선으로 덧그린다. 잎에 있는 구멍 등도 상세히 나
타낸다.

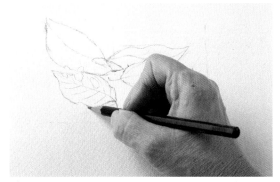

4. 윤곽과 잎맥도 그린다.

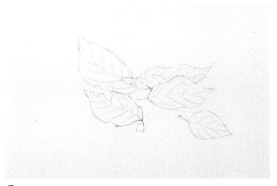

5. 밑그림이 완성되면 지우개로 지워서 연하게 만들어
준다.

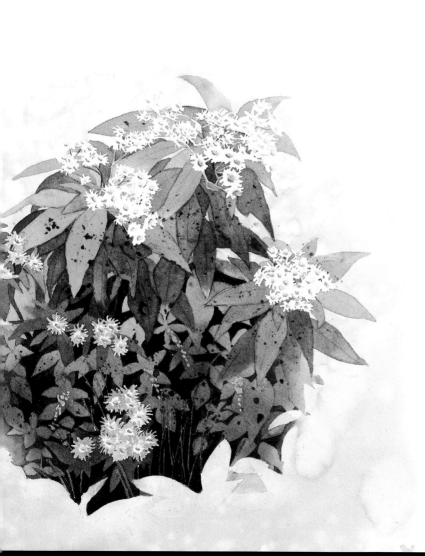

1 부

나무와 풀 , 그리고 꽃

나무 한 그루
그리기

나무는 배경의 일부로 그리는 경우가
많은 모티브이지만, 우선은 기본이 되
는 주요 소재로서 그리는 방법을 소개
하겠습니다. 배경으로 그리는 경우에는
단순화해서 그리는 것이 중요합니다.
이번에 그릴 나무는 자작나무입니다.
줄기 색이 하얗기 때문에 배경에 연하
게 하늘색을 깔았습니다.

기본3색(p.12)

크림슨 레이크

울트라마린 라이트

샙 그린

망가니즈 블루 노바

밑그림 그리기

1. 연필로 그린 윤곽과 밑그림 선을 지우개로 지워 연하
게 만든다. (14쪽 참조)

마스킹 작업하기

2. 세제 용액이 담긴 용기에 붓을 담근다.

3. 붓에 비누를 묻힌다.

{ POINT 비누를 묻혀두면 붓털에 마스킹 액이 너무 스며들어
서 나중에 굳어버리는 것을 방지해준다.

4. 붓에 마스킹 액을 묻힌다.

{ POINT 물과 마스킹 액을 4 : 6 정도로 섞고 중성세제를 1~2
방울 넣으면 마스킹 액이 꾸덕꾸덕하지 않아 그리기
가 수월하다. (단, 너무 희석해 사용하면 마스킹 효과
가 없어질 수 있으므로 주의)

배경 채색하기

5. 줄기와 가지 모두에 마스킹 액을 칠한다.

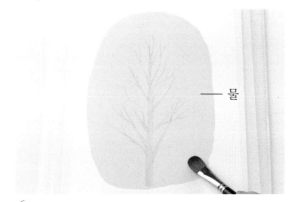

—— 물

6. 나무 주변에 물을 칠한다.

줄기와 가지 채색하기

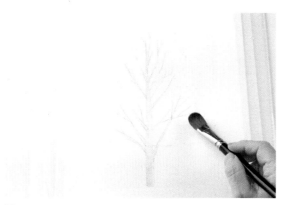

7. 물이 마르기 전에 연한 망가니즈 블루 노바로 배경색
을 깐다.

{ POINT 마스킹 액을 칠했기 때문에 나무의 위로 붓질을 해
도 괜찮다.

8. 다 마르면 마스킹을 모두 제거한다.

{ POINT 마스킹 액 지우개 러버 클리너를 사용하거나 손가락
으로 문질러서 떼어낸다.

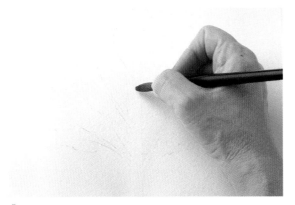

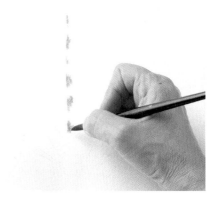

9. 기본 3색으로 연한 녹색을 만들어 두꺼운 줄기에 칠한다.

10. 기본 3색으로 갈색을 만들어서 칠이 마르기 전에 나무껍질을 그린다.

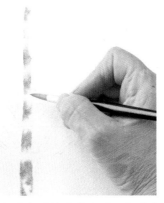

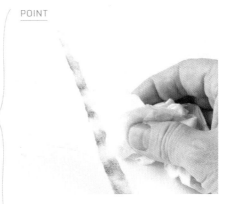

11. 기본 3색으로 연한 녹색을 만들어 칠이 마르기 전에 잎이 달린 줄기의 윗부분을 칠한다.

POINT
칠이 마르기 전에 티슈로 닦아내서 빛이 닿아 밝은 부분을 나타낸다.

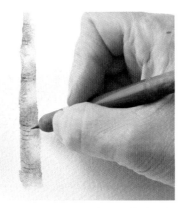

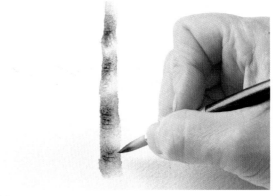

12. 칠이 마르기 전에 철필로 나무의 무늬를 그려 넣는다.

POINT
철필이란 끝이 쇠로 되어 있는 필기구. 철필로 만든 홈에 물감이 스며들면 선이 생긴다. 꼬챙이나 이쑤시개를 대신 사용해도 좋다.

13. 기본 3색으로 진한 갈색을 만들어 나무의 무늬를 그려 넣는다.

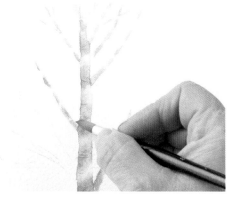

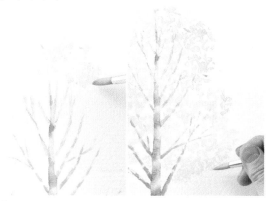

14. 가지를 칠한다. 샙 그린을 얇게 칠하는데 10, 11에서 줄기를 칠했던 것과 같이 칠한다.

15. 샙 그린의 농담을 조절하면서 잎을 칠한다. 붓을 정교하게 움직이되 한 방향으로만 움직이지 않도록 주의한다.

{ POINT 연한 색부터 점점 진하게 덧칠해 나간다. 잎은 칠이 마르기 전에 단숨에 칠하도록 한다.

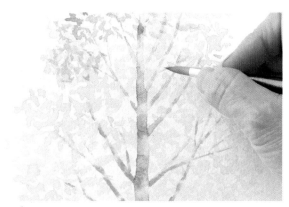

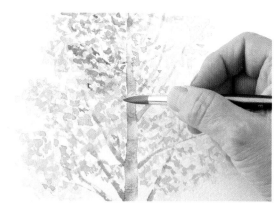

16. 기본 3색으로 진한 녹색을 만들어서 잎의 그림자를 칠한다.

17. 기본 3색으로 더욱 진한 녹색을 만들어 잎의 그림자를 더 진하게 칠한다.

다듬어서 완성하기

18. 기본 3색으로 진한 갈색을 만들어서 줄기나 가지의 그늘진 부분을 조정해나가면서 칠한다.

19. 기본 3색으로 진한 녹색을 만든다. 색을 머금은 붓을 굵은 붓으로 두드려서 스패터링 효과를 준다.

{ POINT 물감이 묻지 않았으면 하는 부분은 종이로 가려서 보호한다.

응용편

원경의 나무 그리기

원경에 있는 나무는 세부묘사를 자제하고 재빨리 완성해야 합니다.
잎의 색이 단조로워 보이지 않도록 농담을 조절하여 칠해보세요.
잎을 그릴 때에는 처음부터 끝까지 칠이 젖어있는 동안에
채색을 해나가면 자연스럽게 색이 스며들 겁니다.
또한 빛의 방향을 생각하면서 그리면 입체적으로 표현할 수 있습니다.

기본3색

 크림슨 레이크

 울트라마린 라이트

샙 그린

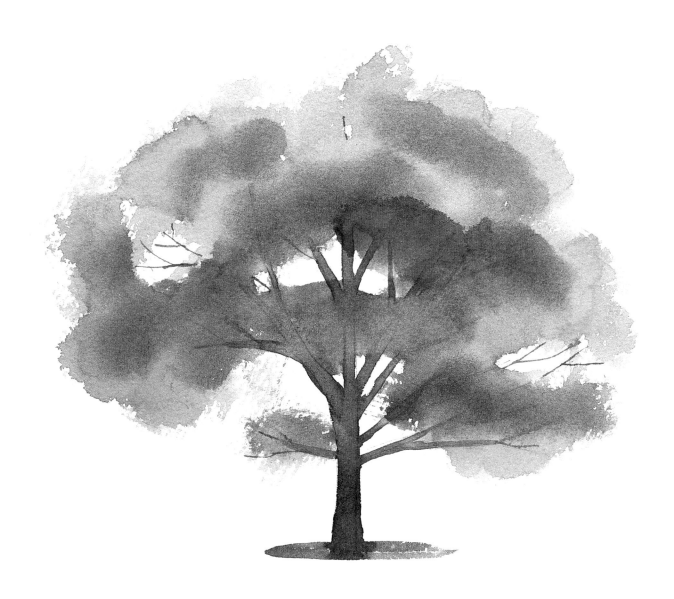

밑그림 그리기

1. 연필로 그린 윤곽과 밑그림 선을 지우개로 살짝 지워 연하게 만든다.

줄기와 가지 채색하기

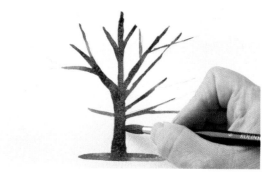

2. 기본 3색으로 녹색을 만들어 줄기와 가지를 칠한다.

잎 채색하기

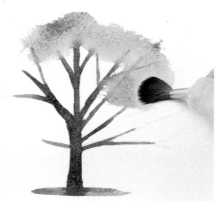

3. 기본 3색으로 녹색을 만들어서 2의 칠이 마르기 전에 붓을 원 그리듯이 회전시켜서 잎을 칠한다.

〔 POINT 한 방향으로만 칠하지 않도록 붓을 여러 방향으로 움직인다.

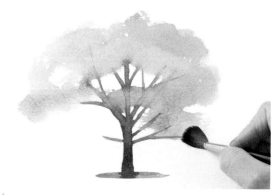

4. 잎 사이에 적당히 여백을 남겨주면서 칠해나간다.

〔 POINT 잎과 잎 사이는 나중에 잔가지를 그려 넣어야 하므로 여백을 비워둔다.

다듬어서 완성하기

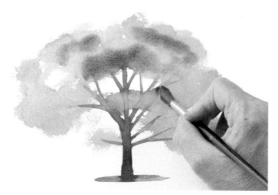

5. 잎 밑색이 마르기 전에 기본 3색으로 만든 진한 녹색을 칠해 잎의 그림자를 나타낸다.

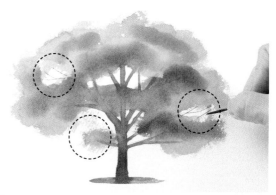

6. 기본 3색으로 진한 갈색을 만들어 잎과 잎 사이의 여백에 잔가지를 그려 넣는다.

21

다양한 종류의 나무들

원경의 나무 풍경을 그릴 때에는 원경에 있는 나무를 그리는 일이 많이 있습니다.
멀리 있는 나무를 너무 사실적으로 그리면 원근감이 잘못되어 보일 수 있습니다.
단순하게 표현해서 화면 앞과 깊이 차이를 주도록 합니다.

주요 소재로서의 나무 전경에 있는 나무와 같이 부각시켜야 하는 나무는 세부묘사를
자세히 해주어야 합니다. 잎의 크기나 형태, 빛의 방향 등에 주의하면서
자세히 그려보세요.

나무 여러 그루 그리기

기본은 16쪽의 나무 한 그루 그리기와 같습니다. 나무의 수가 늘어난 만큼, 앞쪽에 있는 나무와 뒤쪽에 있는 나무에 색이나 그리는 방법에 차이를 두어서 표현의 강약을 나타냅니다. 멀리 있는 나무의 가지는 안쪽으로 들어가 있는 것일수록 톤을 어둡게 해주면 원근감이 잘 나타납니다. 여기서는 같은 종류의 나무만이 아니라 오른쪽에 소나무도 그려 넣었습니다.

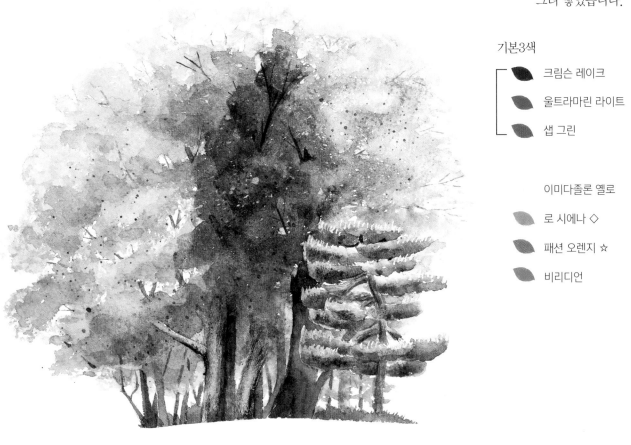

기본3색

- 크림슨 레이크
- 울트라마린 라이트
- 샙 그린

이미다졸론 옐로

- 로 시에나 ◇
- 패션 오렌지 ☆
- 비리디언

밑그림 그리기

1. 연필로 그린 윤곽과 밑그림 선을 지우개로 지워 연하게 만든다.

마스킹 하기

2. 마스킹 액을 붓에 묻혀서 굵은 줄기에 칠한다. (16쪽 참조)

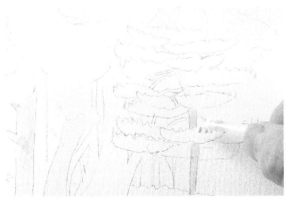

POINT

3. 오른쪽에 있는 소나무에 마스킹 액을 칠한다. 자잘한 부분은 붓 대신에 빨대를 사용해서 칠한다.

경사진 빨대 끝은 짧은 부분이 위로 오게 해서 칠한다. 짧은 부분이 아래로 오면 빨대 안에 들어있는 마스킹 액이 왈칵 나와서 양 조절이 어렵다.

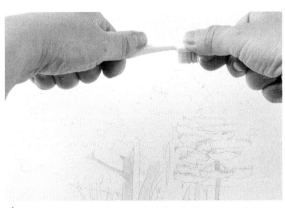

POINT

4. 칫솔에 마스킹 액을 묻힌 다음, 손가락으로 튀겨서 나뭇잎 부분에 스패터링을 한다.

마스킹 액이 들어있는 병에 칫솔모의 끝부분을 반 정도 담근 다음, 병 가장자리에 남는 마스킹 액을 긁어 덜어내서 사용한다. 칫솔모 전체에 마스킹 액을 흠뻑 묻히거나 덜어내지 않고 그대로 사용하면 마스킹 액이 너무 많이 떨어질 수도 있다.

줄기의 밑색 채색하기

잎 채색하기

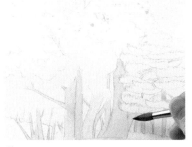

5. 샙 그린과 울트라마린 라이트로 연한 파란색을 만들어 줄기를 칠한다.

POINT
앞으로 채색을 진행해 나가면서 줄기가 주변과 구분이 잘 되도록 표시하기 위해 색을 연하게 칠한다.

6. 이미다졸론 옐로와 샙 그린의 혼색으로 잎의 밑색을 칠한다. 붓을 정교하게 움직이되 칠하는 방향이 일정치 않도록 다양한 방향으로 움직이도록 한다.

POINT
연한 색부터 점점 진한 색으로 덧칠해나간다.

7. 6의 색에 더 샙 그린을 더해서 만든 진한 녹색을 앞서 칠한 색이 마르기 전에 칠하여 잎의 그림자를 나타낸다.

8. 7의 색에 샙 그린를 더해서 색이
진한 부분을 칠한다.

9. 기본 3색으로 선을 만들어 가운
데 나무의 잎색을 진하게 칠한다. 오른
쪽은 빛을 생각하면서 로 시에나로 색
변화를 준다.

10. 9의 색을 좀 더 진하게 만들어서
가운데의 진한 녹색을 띤 잎의 그림자
를 칠한다.

오른쪽 아래의 소나무 채색하기

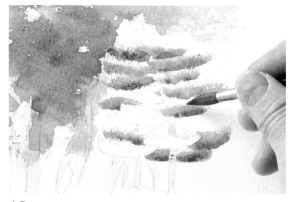

11. 주변에 있는 잎과 같은 색으로 나뭇잎 윤곽부분에
점을 찍어서 잎을 그려 넣는다.

12. 샙 그린으로 소나무의 잎을 칠한다. 칠이 마르기 전
에 이미다졸론 옐로와 샙 그린의 혼색을 덧칠한다.

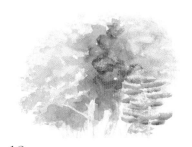

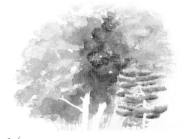

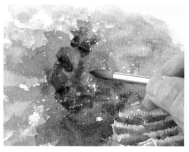

13. 전체를 살펴보고 부족한 부분에
는 색을 넣고 세부 묘사를 한다.

14. 마르고 나면 마스킹을 전부 제
거한다.

POINT

스패터링으로 마스킹한 부분 등 자잘한
부분은 제거가 잘 안될 수도 있으므로 손
가락 촉감을 이용해 확인하면서 신중하
게 제거한다.

15. 부자연스러워 보이는 부분이나
여백이 너무 많이 드러난 부분은 색을
더해서 자연스럽게 어우러지게 만든다.

POINT

색을 더하는 작업 외에는 물에 적신 붓을
이용해 어우러지게 한다.

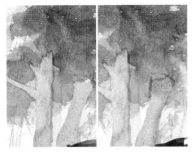

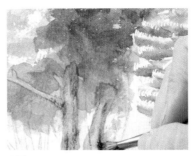

16. 기본 3색으로 연한 회색을 만들어 가운데에 있는 나무 두 그루의 줄기를 칠한다. 기본 3색으로 회색을 띤 녹색을 만들어 칠이 마르기 전에 줄기와의 접점을 어우러지게 칠한다.

17. 기본 3색으로 녹색을 띤 갈색을 만들어서 드라이브러시 기법을 이용해 나무껍질과 그림자 부분에 덧칠한다.

18. 오른쪽에 있는 소나무의 줄기도 16, 17과 동일한 방법으로 칠한다. 기본 3색으로 진회색을 만들어 소나무 왼쪽 옆에 있는 나무의 줄기를 칠한다. 기본 3색으로 청록색을 만들어 원경에 있는 나무를 칠한다.

다듬어서 완성하기

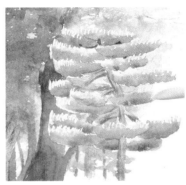

19. 기본 3색으로 갈색을 만들어 잎과 잎 사이에 잔가지를 그린다.

20. 연한 패션 오렌지와 이미다졸론 옐로로 잎의 밝은 부분을 그린다.

21. 연한 이미다졸론 옐로로 오른쪽 소나무 잎의 윗부분을 칠한다.

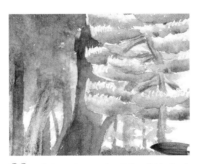

22. 아주 연한 비리디언을 잎 전체에 칠한다.

23. 기본 3색으로 녹색을 만들어 나무 아래에 풀을 그린다.

24. 기본 3색으로 진한 녹색을 만들어 붓에 머금게 한 다음, 이 붓을 굵은 붓으로 쳐서 스패터링 한다.

> POINT
> 연한 비리디언을 칠하면 잎이 산뜻한 느낌이 난다.

> POINT
> 밑그림을 거의 그리지 않았으므로 손이 가는대로 자유로이 풀을 묘사한다.

> POINT
> 물감이 튀지 않았으면 하는 부분은 종이로 가려두고 작업한다.

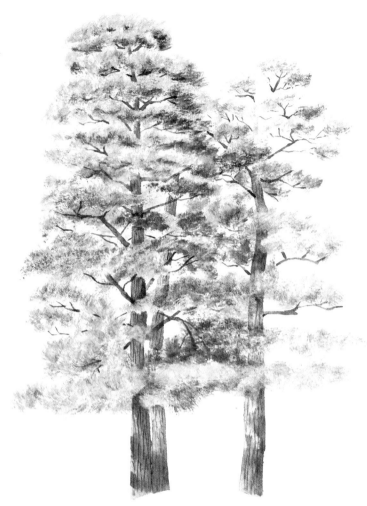

여러 그루의 나무들

소나무

정원에 자라고 있던 소나무.
가지치기를 한 아름다운 모습을
담았습니다. 잎은 드라이브러시
로 묘사했습니다.

자작나무

겨울철의 잎이 시든 자작나무입니다.
줄기가 곧게 자랐고 가지는 여러 방향으로
뻗어나간 모습이 독특합니다.

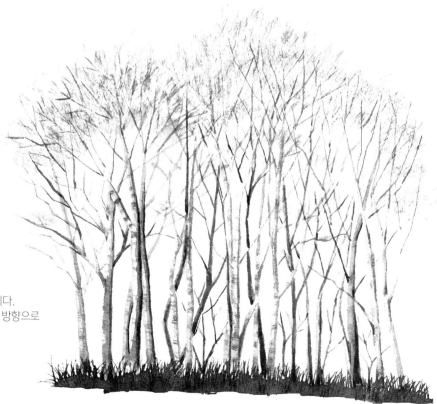

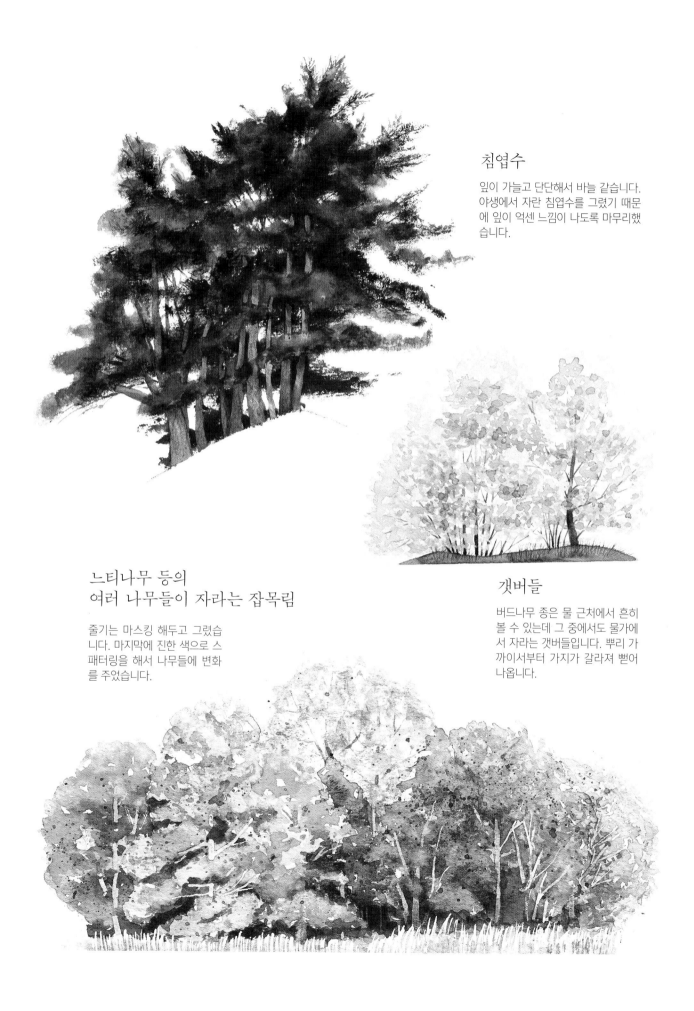

침엽수

잎이 가늘고 단단해서 바늘 같습니다. 야생에서 자란 침엽수를 그렸기 때문에 잎이 억센 느낌이 나도록 마무리했습니다.

갯버들

버드나무 종은 물 근처에서 흔히 볼 수 있는데 그 중에서도 물가에서 자라는 갯버들입니다. 뿌리 가까이서부터 가지가 갈라져 뻗어 나옵니다.

느티나무 등의
여러 나무들이 자라는 잡목림

줄기는 마스킹 해두고 그렸습니다. 마지막에 진한 색으로 스패터링을 해서 나무들에 변화를 주었습니다.

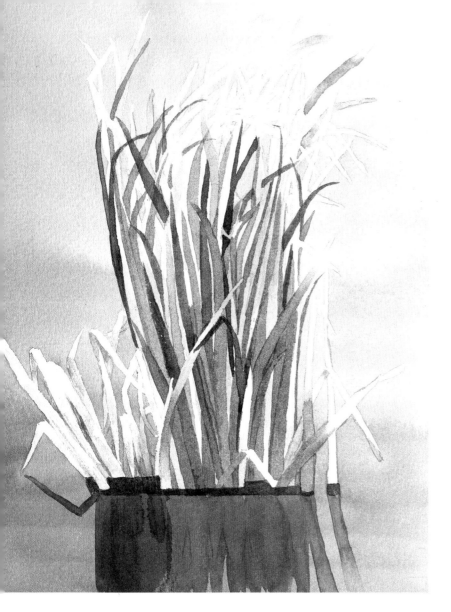

풀 그리기

이번 모티브는 물 근처에 자라는 풀인 석창포입니다. 처음부터 풀 전체에 마스킹 액을 칠해 여백으로 남겨둔 다음, 세부 묘사를 해나갑니다. 마스킹을 해두면 배경을 칠하기 수월합니다.

기본3색

■ 크림슨 레이크
■ 울트라마린 라이트
■ 샙 그린

■ 패션 오렌지 ☆
이미다졸론 옐로

밑그림 그리기

1. 밑그림을 그린다.

> **POINT**
> 마스킹을 하면 연필 선이 잘 안보일 수 있으므로 밑그림을 약간 진하게 그린다.

마스킹 하기

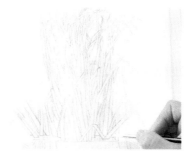

2. 풀 전체에 마스킹 액을 칠한다.

> **POINT**
> 아래 라인을 정돈하기 위해서 마스킹 테이프를 붙이고 마스킹 작업을 한다.

배경(물)색 채색하기

3. 기본 3색으로 농담을 3단계로 나누어 파란색을 만들어 진한 순서대로 칠한다.

> **POINT**
> 아래에서부터 진하게 칠하고 싶으면 그림을 위아래를 거꾸로 두고 칠한다. 그림 아래에 각목이나 받침대를 두어서 기울기를 준다.

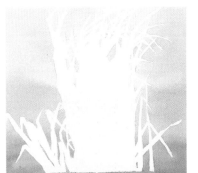

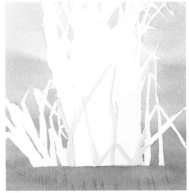

4. 배경 칠이 마르면 마스킹을 전부 제거한다.

5. 가장 앞에 있는 풀에 마스킹 액을 칠한다.

6. 중앙 부분의 풀을 칠한다. 기본 3색으로 연한 갈색과 녹색을 만들어 칠한다. 마른 풀 끝은 갈색과 연한 패션 오렌지로 칠한다.

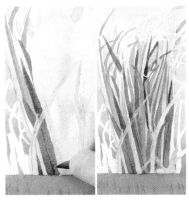

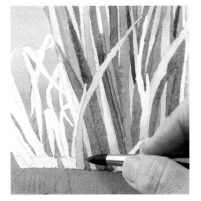

7. 나머지 부분들도 6과 동일하게 칠해나간다.

> **POINT**
> 다음 단계에서 진한 색을 칠할 것이므로 이 단계에서는 연한 색으로 칠해야 한다.

8. 기본 3색으로 진한 녹색과 갈색을 만들어 색이 강한 풀을 칠한다.

9. 마르면 5에서 작업했던 마스킹을 제거한다. 기본 3색으로 만든 녹색으로 농담을 조절하여 칠한다. 패션 오렌지도 칠한다.

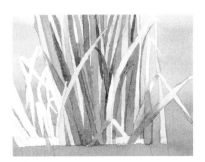

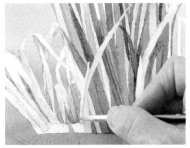

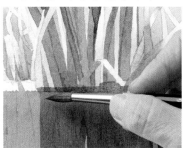

10. 기본 3색으로 만든 갈색으로 농담을 조절하여 칠하고 오른쪽에 있는 풀을 칠한다. 밝은 부분은 연한 패션 오렌지와 이미다졸론 옐로로 칠한다.

11. 실제 색을 관찰하면서 기본 3색으로 연한 파란색과 보라색을 만들어 왼쪽에 있는 풀을 칠한다.

12. 기본 3색으로 진한 파란색을 만들어 물에 비치는 그림자를 칠한다. 전체를 세부적으로 다듬어 완성한다.

잎 그리기

똑같아 보이는 잎이라도 크기와 형태, 색 등, 한 잎 한 잎이 다 다릅니다. 아주 자세히 관찰해서 잎의 특징을 포착하세요. 단조로워 보이지 않도록 표현에 강약을 주어 그리도록 합니다.

기본3색

- 크림슨 레이크
- 울트라마린 라이트
- 샙 그린

이미다졸론 옐로

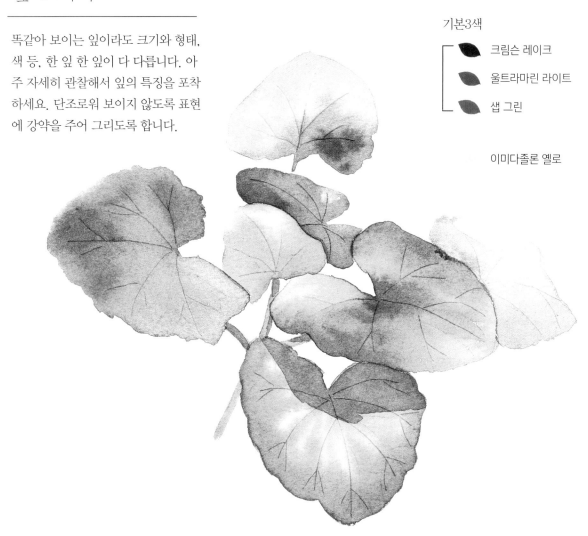

밑그림 그리기

1. 연필로 그린 윤곽과 밑그림의 선을 연하게 지운다.

잎 채색하기

2. 잎을 각각 칠해나간다. 잎 전체에 물을 약간 칠하고 샙 그린을 칠한다.

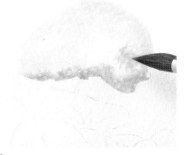

3. 기본 3색으로 갈색을 만들어 녹색 칠이 마르기 전에 칠한다.

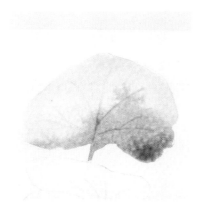

4. 칠이 마르기 전에 철필로 잎맥을 그려 넣는다.

POINT
끝이 뾰족하기만 하면 괜찮기 때문에 철필 대신 꼬챙이나 이쑤시개를 사용해도 좋다.

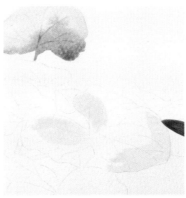

5. 연한 이미다졸론 옐로를 칠한다.

POINT
각 잎의 색을 잘 관찰하면서 채색해나간다.

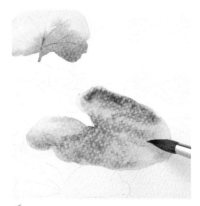

6. 칠이 마르기 전에 샙 그린을 덧칠한다. 색이 연한 부분, 진한 부분을 잘 관찰하면서 농담을 조절하여 채색한다.

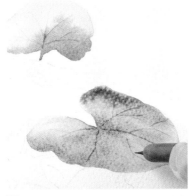

7. 칠이 마르기 전에 철필로 잎맥을 그려 넣는다.

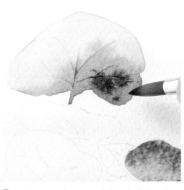

8. 기본 3색으로 연한 갈색을 만들어 잎을 칠한다. 진한 갈색으로 반점을 표현한다.

POINT

잎의 색이 마르기 전에 갈색을 흘려 넣는다.

9. 연한 이미다졸론 옐로를 칠한다.

그림자를 채색해 완성하기

10. 샙 그린으로 농담을 조절하면서 잎을 칠한다.

11. 기본 3색으로 갈색을 만들어 색을 더한다. 칠이 마르지 않은 상태에서 찰필로 잎맥을 그려 넣는다.

12. 잎을 다 칠하고 나면 전체를 살펴보며 기본 3색으로 만든 녹색으로 그림자를 칠해서 완성한다.

33

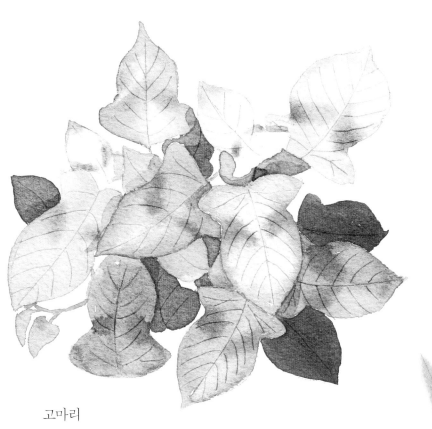

고마리

작은 개울이나 호숫가, 용수로 등 물
가에서 서식하는 식물. 잎의 형태가
소의 이마처럼 생겼습니다.

조릿대

물가나 너도밤나무 아래
에서 자라는 잡초로 흔히
볼 수 있습니다. 쭉 뻗은
줄기와 잎의 형태가 시원
한 분위기를 연출해주는
식물입니다.

도깨비부채

깊은 산속 습지에서 자랍니다.
손바닥 모양의 잎이 특징적인
식물로 수레부채라고도 불립
니다.

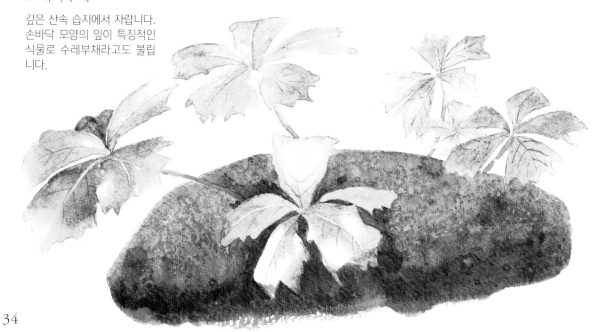

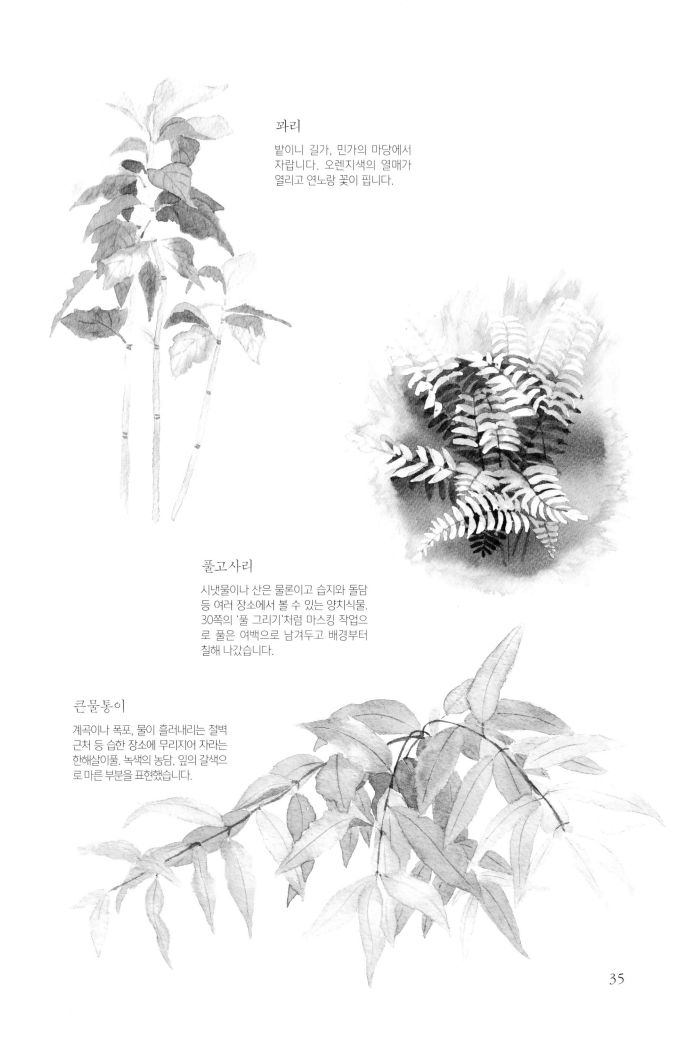

꽈리

밭이니 길가, 민가의 마당에서
자랍니다. 오렌지색의 열매가
열리고 연노랑 꽃이 핍니다.

풀고사리

시냇물이나 산은 물론이고 습지와 돌담
등 여러 장소에서 볼 수 있는 양치식물.
30쪽의 '풀 그리기'처럼 마스킹 작업으
로 풀은 여백으로 남겨두고 배경부터
칠해 나갔습니다.

큰물통이

계곡이나 폭포, 물이 흘러내리는 절벽
근처 등 습한 장소에 무리지어 자라는
한해살이풀. 녹색의 농담, 잎의 갈색으
로 마른 부분을 표현했습니다.

꽃 그리기

부용꽃은 지름 10~15cm정도의 크기로 흰색이나 분홍색을 띱니다. 꽃의 섬세한 색조를 잘 포착해서 아름다운 그러데이션을 표현해보세요. 활짝 핀 꽃뿐만 아니라 못다 핀 꽃봉오리도 그려서 변화를 주면 그림에 재미를 더할 수 있습니다.

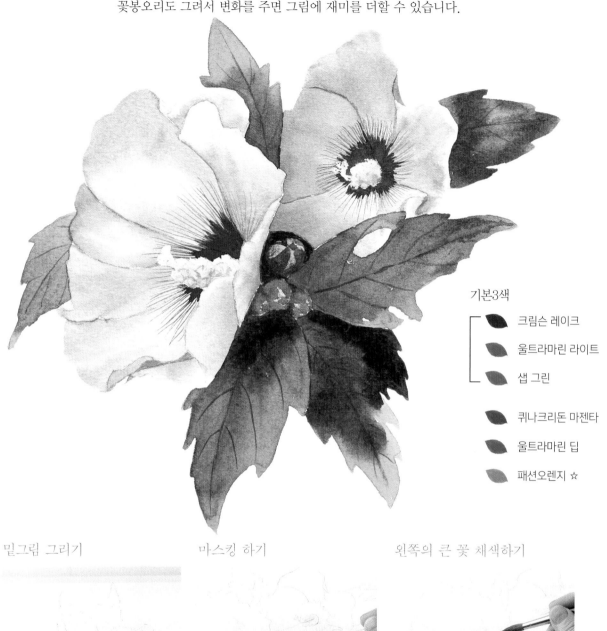

기본3색

- 크림슨 레이크
- 울트라마린 라이트
- 샙 그린

- 퀴나크리돈 마젠타
- 울트라마린 딥
- 패션오렌지 ☆

밑그림 그리기

1. 연필로 그린 윤곽선과 밑그림 선을 연하게 지운다.

마스킹 하기

2. 꽃술과 꽃봉오리 안쪽을 마스킹 액으로 칠한다.

왼쪽의 큰 꽃 채색하기

물

3. 왼쪽에 있는 큰 꽃의 꽃잎을 한 장씩 물로 칠한다.

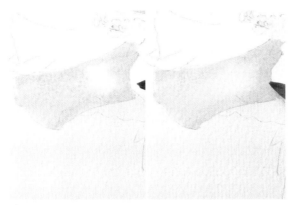 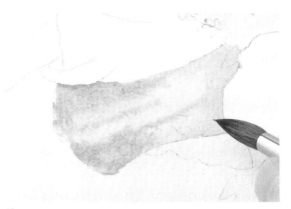

4. 퀴나크리돈 마젠타에 울트라마린 딥을 약간 섞어 꽃잎을 칠한다. 칠이 마르기 전에 꽃잎의 밑동처럼 색이 밝은 부분에 연한 패션 오렌지를 덧칠한다.

{ POINT 빛이 비치는 부분은 색을 칠하지 말고 여백으로 남겨둔다.

5. 4에서보다 약간 진하게 퀴나크리돈 마젠타와 울트라마린 딥을 섞어서 칠이 마르기 전에 그림자나 어두운 부분을 칠한다.

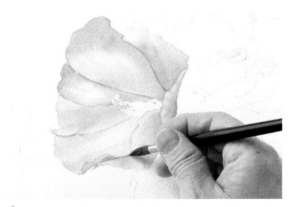 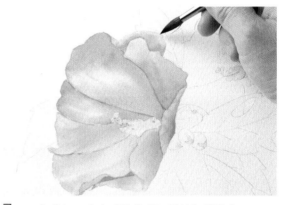

6. 나머지 꽃잎들도 3~5와 같은 방법으로 칠한다. 퀴나크리돈 마젠타에 울트라마린 딥을 약간 많이 섞어서 그림자 진 부분과 꽃잎이 서로 겹쳐있는 부분을 칠한다.

7. 6의 색으로 가장 안쪽에 있는 꽃잎을 칠한다.

{ POINT
안쪽에 있는 꽃잎은 그림자가 져 있으므로 푸른색이 많이 나게 칠하면 빛이 비치고 있는 꽃잎이 강조되어 보인다.

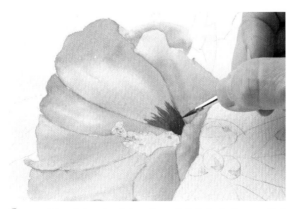 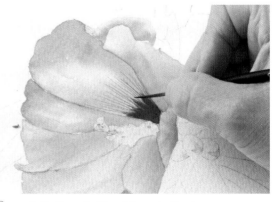

8. 크림슨 레이크와 퀴나크리돈 마젠타의 혼색으로 꽃잎의 밑동을 꽃의 잎맥을 따라 가늘게 칠한다.

9. 8의 칠 위로 더 가는 선을 그려 넣는다.

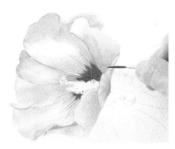

잎의 구멍

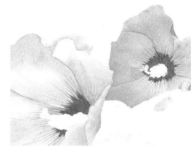

10. 나머지 꽃잎들도 9와 같은 방법으로 칠한다.

11. 앞서 채색한 큰 꽃과 같은 방법으로 칠해나간다. 잎에 난 구멍을 통해 보이는 꽃잎도 잊지 말고 칠한다.

> POINT
> 큰 꽃이 더 강조되도록 작은 꽃은 색 채도를 더 떨어뜨려서 묘사한다.

12. 칠이 마르면 꽃술에 칠했던 마스킹을 제거한다.

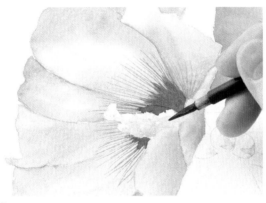

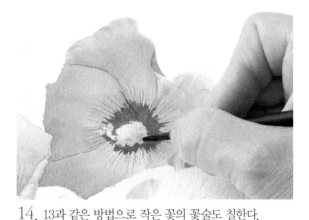

13. 큰 꽃의 꽃술을 칠한다. 연한 퀴나크리돈 마젠타, 패션 오렌지로 꽃술에 알알이 붙어있는 꽃밥을 점점이 찍어서 칠한다.

14. 13과 같은 방법으로 작은 꽃의 꽃술도 칠한다.

> POINT　작은 꽃은 그림자 져 있으므로 큰 꽃보다 퀴나크리돈 마젠타를 더 진하게 칠한다.

잎 채색하기

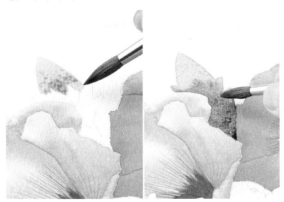

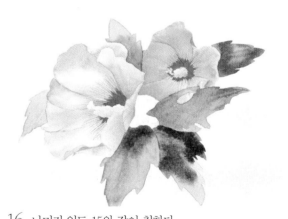

15. 실제 색을 잘 확인하면서 연한 샙 그린을 칠한 다음, 진한 샙 그린을 덧칠한다.

16. 나머지 잎도 15와 같이 칠한다.

> POINT　그림자 진 부분은 더 진하게 칠한다.

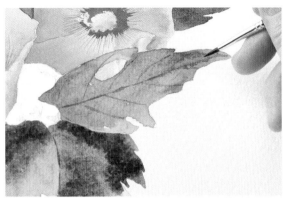 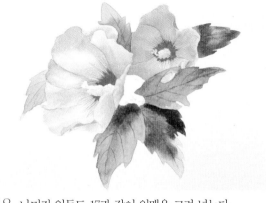

17. 기본 3색으로 진한 녹색을 만들어서 잎맥을 그려 넣는다.

> **POINT**
> 구멍이 난 잎의 잎맥은 구멍을 피해서 그려 넣는다(잎맥부분에는 구멍이 나지 않았으므로).

18. 나머지 잎들도 17과 같이 잎맥을 그려 넣는다.

꽃봉오리 채색하기

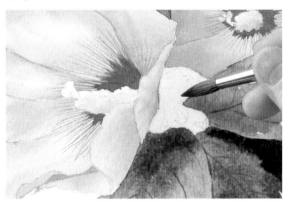 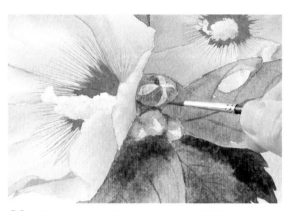

19. 샙 그린으로 꽃봉오리를 칠한다.

20. 기본 3색으로 진한 녹색을 만들어 덧칠한다.

다듬어서 완성하기

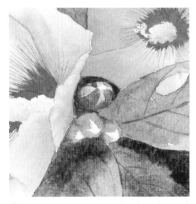 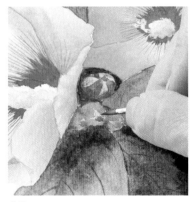

21. 꽃봉오리에 칠했던 마스킹을 제거한다.

22. 크림슨 레이크와 퀴나크리돈 마젠타의 혼색으로, 연한 색에서 진한 색 순으로 꽃봉오리의 꽃잎을 칠한다.

23. 크림슨 레이크와 패션 오렌지의 혼색으로 꽃술의 그림자를 그린다. 전체를 보며 다듬어 완성한다.

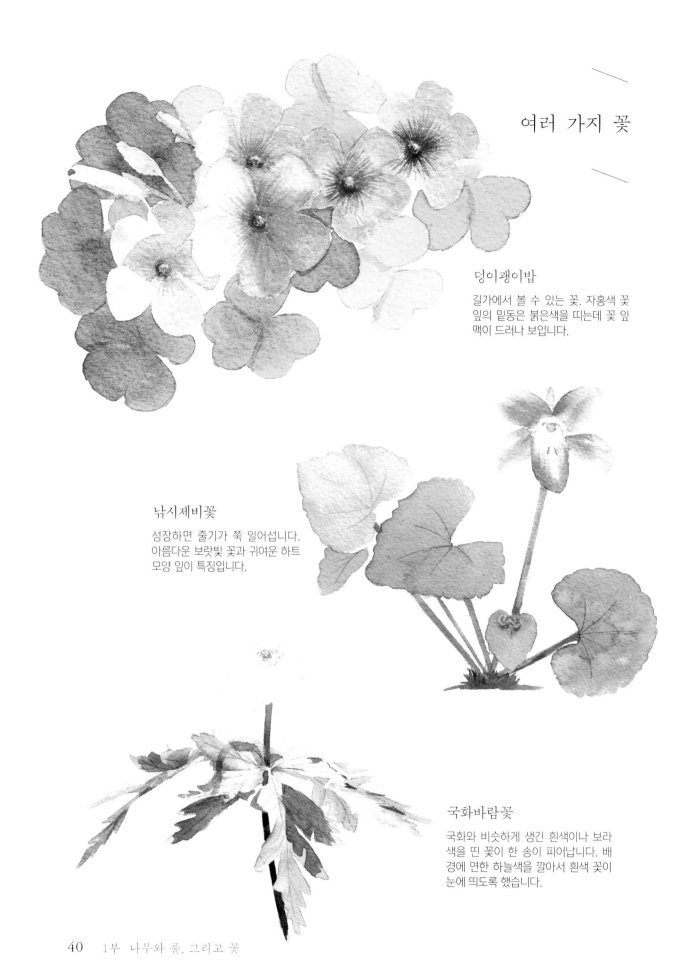

여러 가지 꽃

덩이괭이밥

길가에서 볼 수 있는 꽃. 자홍색 꽃
잎의 밑동은 붉은색을 띠는데 꽃 잎
맥이 드러나 보입니다.

낚시제비꽃

성장하면 줄기가 쭉 일어섭니다.
아름다운 보랏빛 꽃과 귀여운 하트
모양 잎이 특징입니다.

국화바람꽃

국화와 비슷하게 생긴 흰색이나 보라
색을 띤 꽃이 한 송이 피어납니다. 배
경에 연한 하늘색을 깔아서 흰색 꽃이
눈에 띄도록 했습니다.

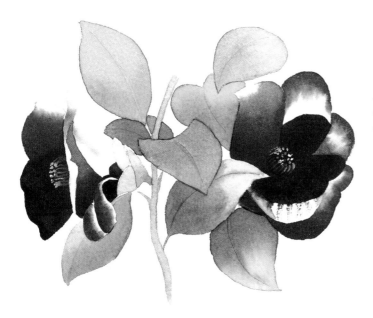

동백꽃

선명한 붉은색은 크림슨 레이크의 농담을 조절
하여 표현했습니다. 선명한 붉은색과 대비를
이루도록 꽃술은 노란색을 칠했습니다.

붓꽃

보라색에서 푸른색으로 변하는 아름다
운 그러데이션을 표현했습니다. 전면에
아래로 늘어진 꽃잎에는 붓꽃의 특징인
그물코 무늬를 그렸습니다.

개여뀌

마디풀과의 한해살이풀 '여뀌'의 한
종류로 '이용할 가치가 없고 천하다'
는 의미에서 개여뀌라고 이름 붙여졌
다고 합니다. 빨간 열매처럼 생긴 꽃
이 알알이 피어납니다.

나무열매 그리기

밤송이는 우선 마스킹을 한 상태에서 색을 칠한 다음, 세부 묘사를 합니다. 마스킹이 된 그림에는 아무 색이나 칠해도 괜찮습니다. 마스킹을 제거하고 나면 가는 붓으로 세세하게 밤 가시를 묘사합니다. 가시가 한 방향으로 튀어나와 보이지 않도록 주의해서 그립니다.

기본3색

크림슨 레이크
울트라마린 라이트
샙 그린
로 시에나 ◇

밑그림 그리기

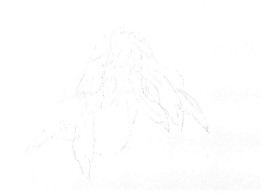

1. 연필로 그린 윤곽과 밑그림 선을 연하게 지운다.

마스킹 하기

2. 빨대에 마스킹 액을 묻혀서 그물코 모양으로 모든 가시를 칠한다(16, 24쪽 참고).

POINT 둥근 형태는 신경 쓰지 말고 아무렇게나 머스크멜론의 무늬처럼 칠한다.

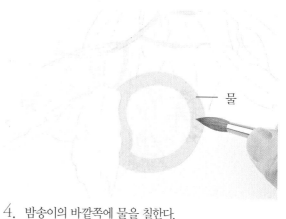

물

3. 빨대에 마스킹 액을 묻혀 잎과 겹치는 가지도 칠한다.

4. 밤송이의 바깥쪽에 물을 칠한다.

{ POINT 가운데에는 물을 칠하지 말고 바깥쪽에만 칠해야 한다.

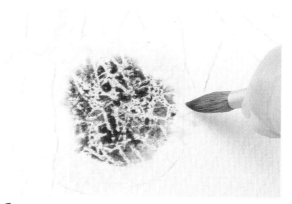

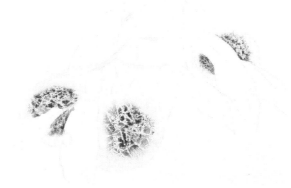

5. 가운데에 샙 그린을 진하게 칠한다.

{ POINT
4에서 바깥쪽에 물을 칠해두었기 때문에 색이 번지면서 가장자
리에 자연스럽게 그러데이션이 생긴다.

6. 나머지 2개도 4, 5와 같이 칠한다.

잎 채색하기

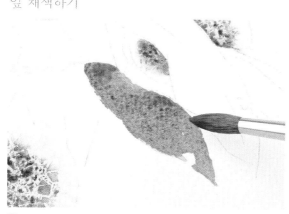

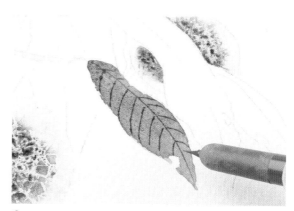

7. 실제 색을 잘 관찰하면서 기본 3색으로 녹색과 갈색
을 만든다. 바탕에 녹색을 칠하고 마르기 전에 갈색과 로
시에나를 더해 잎의 마른 부분을 표현한다.

8. 칠이 마르기 전에 철필로 잎맥을 그린다.

{ POINT
꼬챙이나 이쑤시개 등 끝이 뾰족한 것으로 대체해 사용해도 괜찮다.

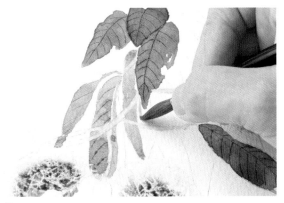

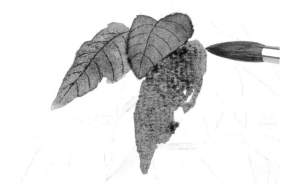

9. 7, 8과 같이 잎을 칠한다.

10. 구멍이 난 부분은 칠하지 말고 여백으로 남겨둔다.

{ POINT 잎은 안팎이 다르게 생겼기 때문에 실물을 보면서 그린다.

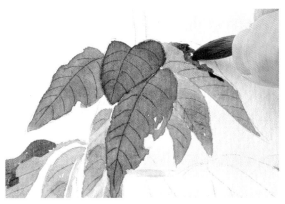

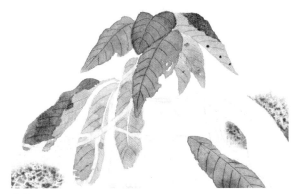

11. 벌레가 먹은 부분 등을 들쭉날쭉하게 칠해서 나타낸다.

12. 그림이 밋밋해 보이지 않도록 색에 강약을 주면서 칠해나간다.

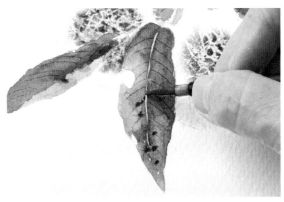

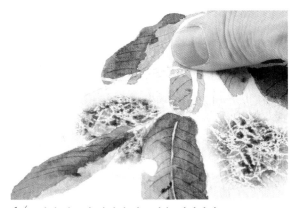

13. 기본 3색으로 연한 갈색을 만들어 여백으로 남겨뒀던 잎맥 부분을 칠한다. 진한 갈색으로 반점을 그려 넣는다.

14. 칠이 마르면 가지의 마스킹을 제거한다.

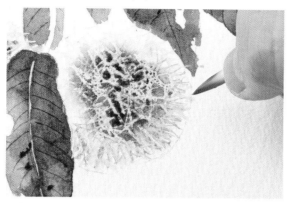

15. 샙 그린으로 선을 그어 밤송이의 선을 그린다.

POINT
가운데는 아무렇게나 그려도 괜찮지만 바깥쪽은 방사형으로 그린다.

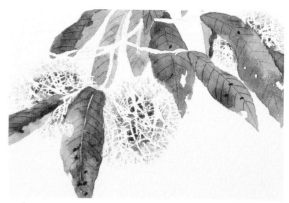

16. 칠이 마르면, 밤송이의 마스킹을 제거한다.

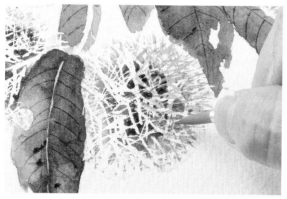

17. 연한 샙 그린으로 밤송이의 가시를 그린다. 같은 방향으로만 그리지 말고 여러 방향으로 그린다.

POINT 붓끝을 이용해서 가늘게 그린다.

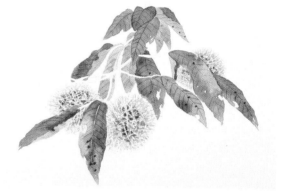

18. 나머지 밤송이 2개도 15~17과 같이 그린다.

가지를 채색하여 완성하기

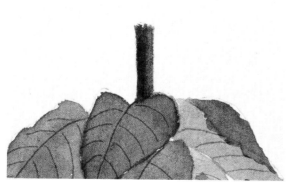

19. 기본 3색으로 갈색을 만들어 가지를 칠한다.

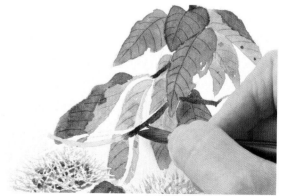

20. 갈색이 마르기 전, 그 위에 샙 그린도 칠한다. 전체를 보고 다듬어 완성한다.

POINT
색이 너무 나뉘어 보이지 않도록 색이 만나는 부분을 잘 혼합해준다.

도코로마

여러해살이 덩굴식물. 하트 모양의 잎이 귀여운 느낌이 듭니다. 참마와 비슷하게 생겨서 구별하기 어렵지만 도코로마의 뿌리줄기는 독성이 있으므로 주의해야 합니다.

여러 가지 열매와 덩굴식물

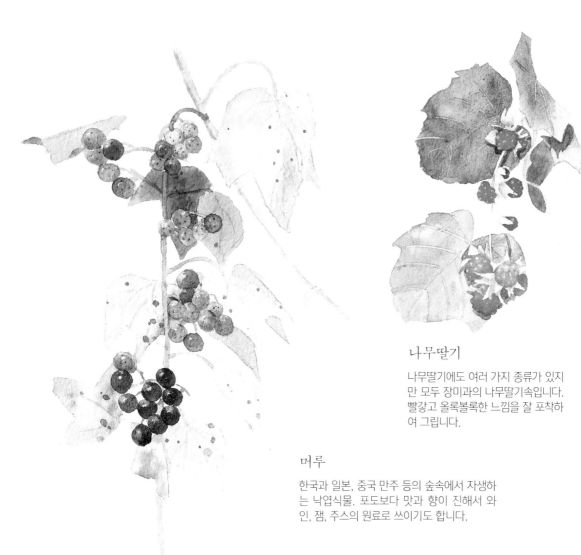

나무딸기

나무딸기에도 여러 가지 종류가 있지만 모두 장미과의 나무딸기속입니다. 빨갛고 올록볼록한 느낌을 잘 포착하여 그립니다.

머루

한국과 일본, 중국 만주 등의 숲속에서 자생하는 낙엽식물. 포도보다 맛과 향이 진해서 와인, 잼, 주스의 원료로 쓰이기도 합니다.

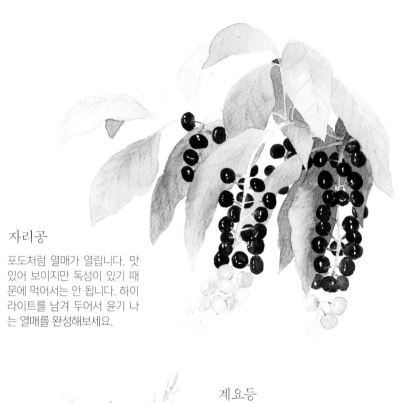

아이비

튼튼해서 기르기 쉽고 귀엽게
생겨서 관엽식물로 인기가 좋
습니다. 더위와 추위에도 강하
고 그늘에서도 잘 자랍니다.

자리공

포도처럼 열매가 열립니다. 맛
있어 보이지만 독성이 있기 때
문에 먹어서는 안 됩니다. 하이
라이트를 남겨 두어서 윤기 나
는 열매를 완성해보세요.

계요등

만지면 악취가 나서 닭의 오줌 냄새가
나는 등나무라는 의미로 계요등이라는
이름이 붙었지만 열매는 아주 아름다
운 색조를 띕니다. 열매, 잎의 그러데이
션을 잘 표현해보세요.

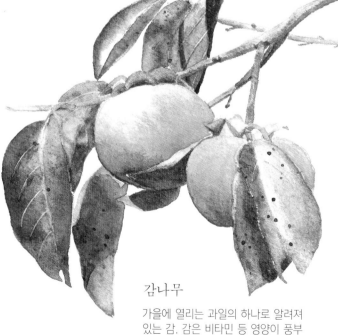

감나무

가을에 열리는 과일의 하나로 알려져
있는 감. 감은 비타민 등 영양이 풍부
한 과일이기 때문에 일본 속담에는
'감이 빨개지면 의사가 파래진다'는
말이 있을 정도입니다.

응용편

풀과 꽃 그리기

하나씩 풀과 꽃의 그리는 방법을 연습해보았으니, 이제는 풀과 꽃이 모여 있는 모습을 도전해 봅시다. 많이 모여 있으면 어려워 보일 수도 있지만 하나하나 순서대로 그려나가면 잘 그릴 수 있습니다. 다만, 너무 디테일하게 그리면 원근감이 사라져 밋밋해 보일 수 있으므로 주의해야 합니다. 중요한 부분을 정해서 표현에 강약을 주는 것이 중요합니다.

A. 배경 가까이에 있는 꽃

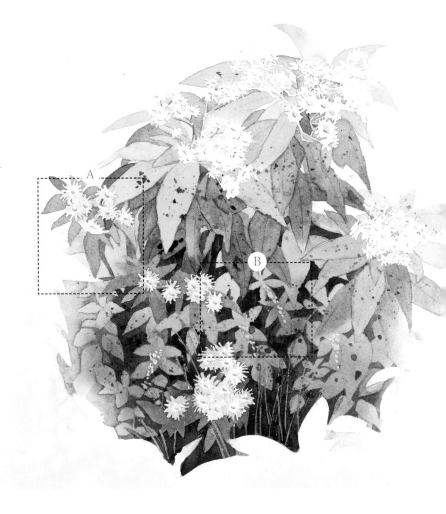

1. 꽃을 마스킹 처리한 다음, 배경을 칠한다. 물로 스패터링을 한 후 말린다.

> POINT 배경색이 연하기 때문에 잎 위에서부터 칠해도 괜찮다.

2. 녹색의 농담을 조절하여 잎을 칠한다.

3. 꽃에 칠했던 마스킹을 제거한다. 꽃과 꽃술에 색을 칠한다.

B. 안쪽에 있는 풀과 잎

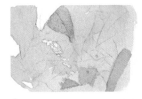

1. 열매를 마스킹 처리한다. 연한 녹색으로 바탕을 칠하고 진한 녹색으로 잎을 칠한다.

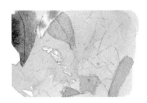

2. 반점 등의 디테일을 묘사한다.

3. 어두운 녹색으로 안쪽을 칠한다.

4. 마스킹을 제거하고 색을 칠한다.

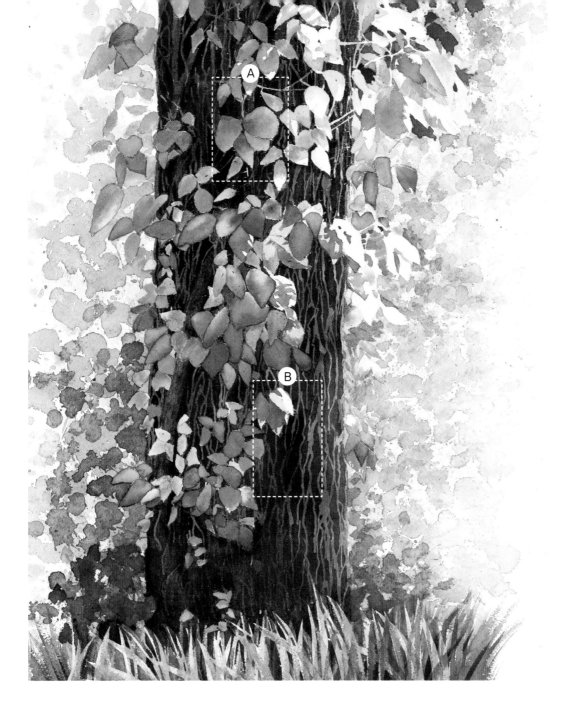

나무를 휘감고 자라는
담쟁이덩굴의 잎

나무를 휘감으며 자라는 담쟁이덩
굴과 그 잎은 우선 마스킹 작업부터
해둡니다(1). 나무에 빛이 비치는 쪽
을 염두에 두며 색을 칠한 다음, 마
스킹을 제거하고 잎의 세부묘사를
해나갑니다(2, 3). 이러면 담쟁이덩
굴을 하나하나 그리는 수고와 칠이
삐져나올 걱정 없이 그릴 수 있어서
편리합니다.

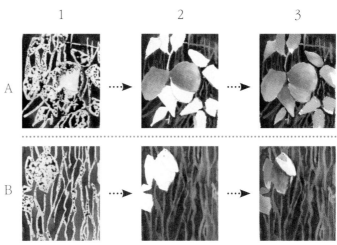

낙엽 그리기

32쪽의 '잎 그리기'와 같이 각각의 잎의 크기와 모양, 색에 연연하지 말고 그려보세요. 노란색과 빨간색의 섬세한 그러데이션과 벌레가 먹어서 생긴 구멍 등을 묘사해서 세상에 하나밖에 없는 낙엽을 그려보세요.

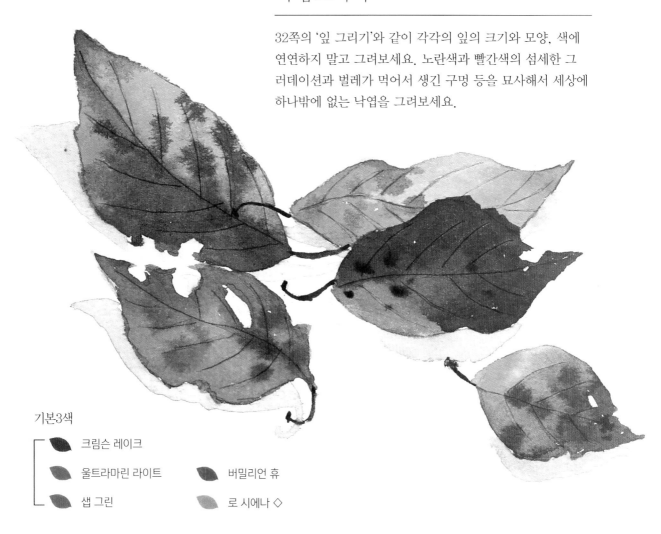

기본3색

◖ 크림슨 레이크

◖ 울트라마린 라이트 ◖ 버밀리언 휴

◖ 샙 그린 ◖ 로 시에나 ◇

밑그림 그리기

잎 채색하기

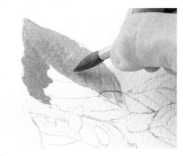

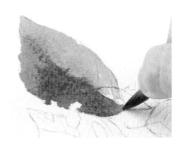

1. 연필로 그린 윤곽과 밑그림 선을 연하게 지운다.

2. 버밀리언 휴와 로 시에나의 혼색으로 잎을 칠한다.

{ **POINT**
 낙엽의 섬세한 그러데이션을 잘 표현한다.

3. 기본 3색으로 갈색을 만들어 칠한다.

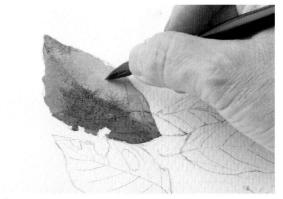

4. 기본 3색으로 만든 녹색으로 반점을 나타낸다.

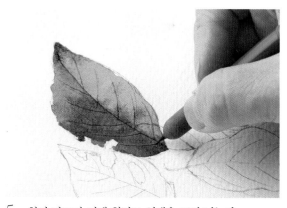

5. 칠이 마르기 전에 철필로 잎맥을 그려 넣는다.

POINT
꼬챙이나 이쑤시개 등 끝이 뾰족한 것으로 대체해 사용해도 좋다.

나머지 잎을 채색하여 완성하기

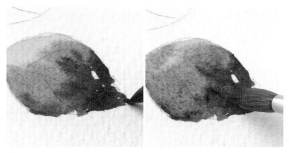

6. 기본 3색으로 만든 적갈색으로 번짐 효과를 주어서 반점을 나타낸다.

7. 버밀리언 휴와 로 시에나의 혼색으로 바탕을 칠하고 위로 갈수록 더 진하게 칠한다. 기본 3색으로 녹색을 만들어 반점을 표현한 다음, 칠이 마르기 전에 철필로 잎맥을 그린다.

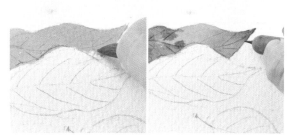

8. 로 시에나와 기본 3색으로 만든 적갈색으로 바탕을 칠한다. 그 위에 버밀리언 휴를 덧칠한다.

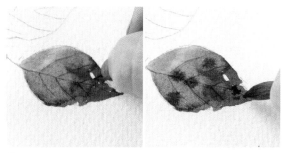

9. 칠이 마르기 전에 철필로 잎맥을 그리고 반점도 표현한다. 나머지 잎들도 같은 과정으로 완성한다. 전체를 보면서 다듬고 마지막으로 그림자를 칠해 마무리한다.

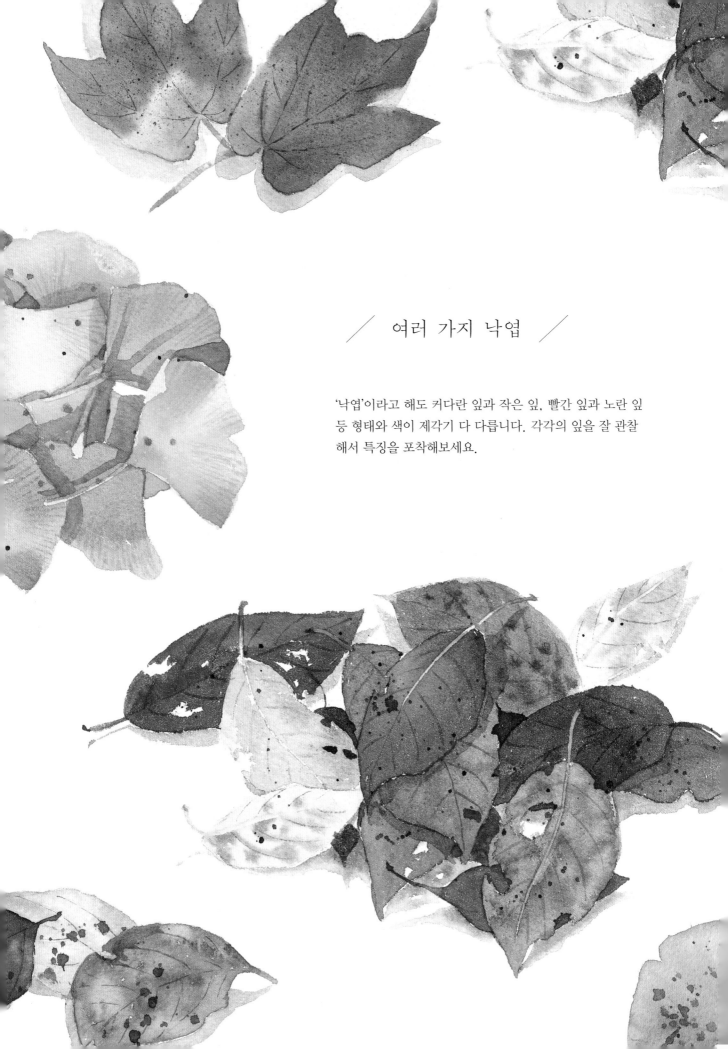

여러 가지 낙엽

'낙엽'이라고 해도 커다란 잎과 작은 잎, 빨간 잎과 노란 잎 등 형태와 색이 제각기 다 다릅니다. 각각의 잎을 잘 관찰해서 특징을 포착해보세요.

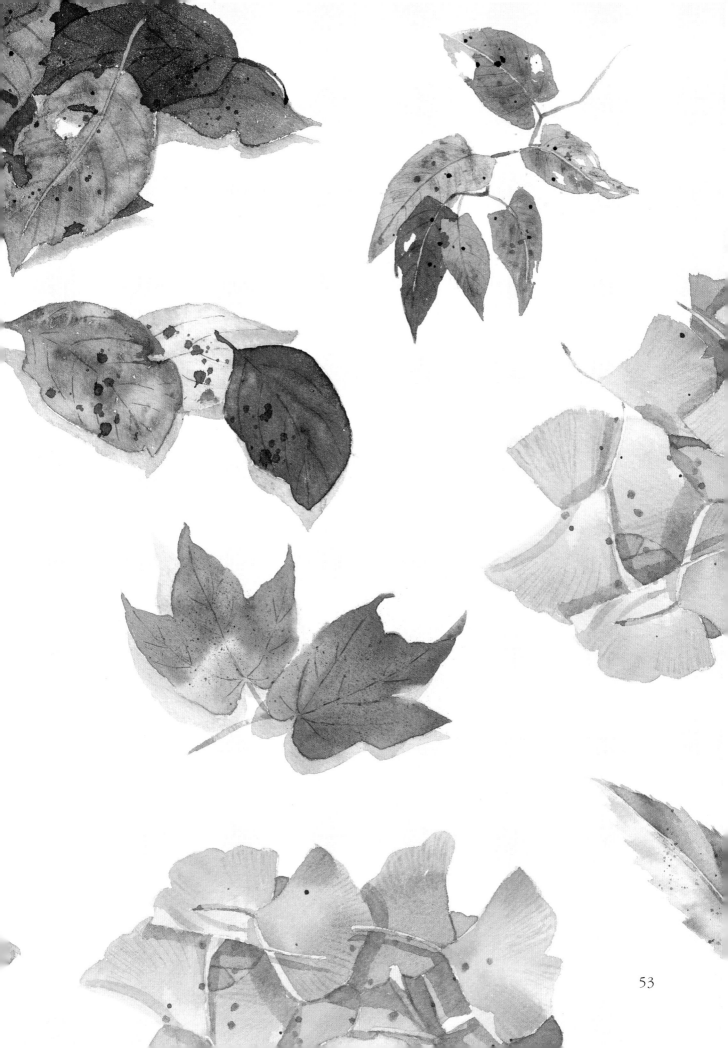

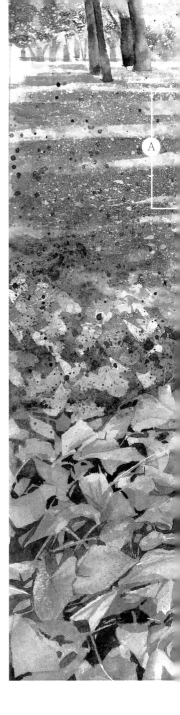

 응용편 낙엽이 쌓인 풍경 그리기

단풍의 계절이 되면 온누리에 쌓인 멋스런 낙엽의 융단을 볼 수 있습니다.
이 낙엽이 쌓인 풍경을 그리려고 할 때에는 어디서부터 손을 대면 좋을지 고민이 될지
도 모릅니다. 그럴 경우에는 어느 부분을 중요하게 표현할 것인지를 생각해보세요.
여기서는 전경에 있는 낙엽들을 주요소재로 삼아 이 부분을 잘 살려서 표현했습니다.

A. 원경의 낙엽

1. 마스킹 액을 스패터링 기법으로 뿌린다.
마스킹 액이 마르기 전에 낙엽의 바탕색을
스패터링으로 칠한다.

> POINT
> 스패터링을 한 다음, 손으로 문질러서 번지게 한다.
> 둥근 알 같은 형태는 부자연스러워 보인다.

2. 마스킹을 제거하고 로 시에나, 번트 시에
나, 퍼머넌트 옐로 등의 색으로 스패터링을
한다.

3. 칠이 마르면 칫솔에 마스킹 액을 묻힌
다음, 스패터링 해서 자잘하게 뿌린다.

4. 갈색으로 나무의 그림자를 칠한다. 3의
마스킹을 제거하고 더 진한 갈색으로 스패터
링을 한다.

B. 전경의 낙엽

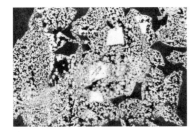

1. 잎에 마스킹을 한다. 마르면 기
본 3색으로 진한 갈색을 만들어 칠
한다.

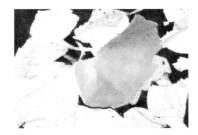

2. 마스킹을 제거한다. 밝은 부분
에 마스킹을 하고 잎을 칠한다.

3. 전체 채색을 다 하면 건조시킨 다
음, 2에서 칠했던 마스킹을 제거한다.
마스킹 했던 부분에도 칠을 한다.

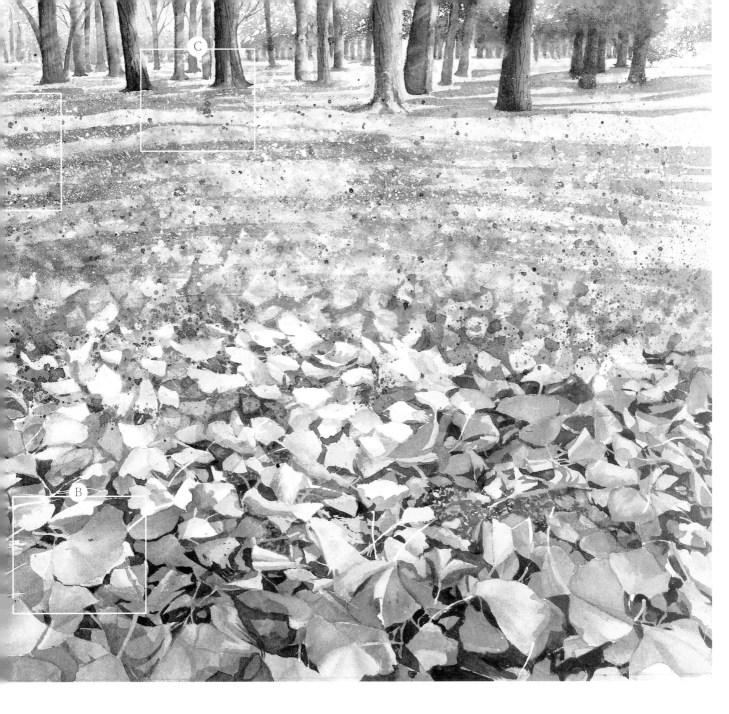

C. 원경의 나무

1. 두꺼운 줄기에 마스킹을 한다. 원경의 나뭇잎에 마스킹 액을 스패터링한다. 마르면 원경의 나뭇잎에 색을 칠한다.

2. 주변의 줄기와 지면 등을 칠한다. 칠이 마르면 마스킹을 제거한다.

3. 줄기의 디테일과 가지 등을 묘사한다.

배경색 칠하기 ／ 배경에 색을 깔면 분위기가 변합니다. 화초를 그릴 때에는 녹색계열의 배경색을 까는 것을 추천합니다. 꽃과 같은 계열의 색을 배경색으로 쓰는 것도 좋습니다.

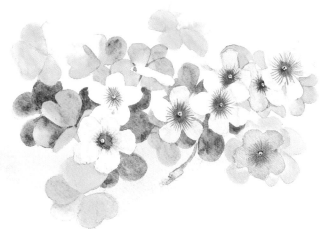

모티브만 그리는 것도 좋지만 배경에 색을 깔면 자연스러운 느낌이 들어 좋습니다. 농담을 조절하면서 배경색을 칠하면 더욱 좋습니다.

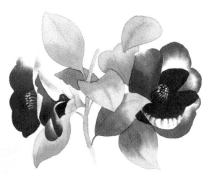

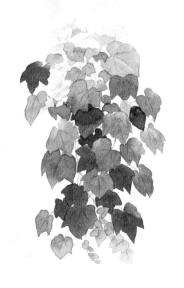

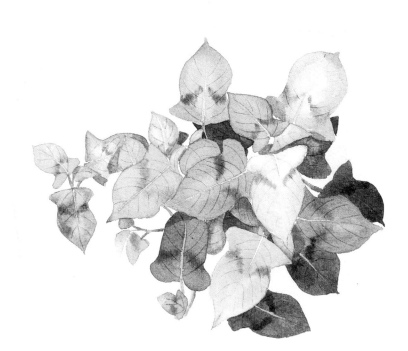

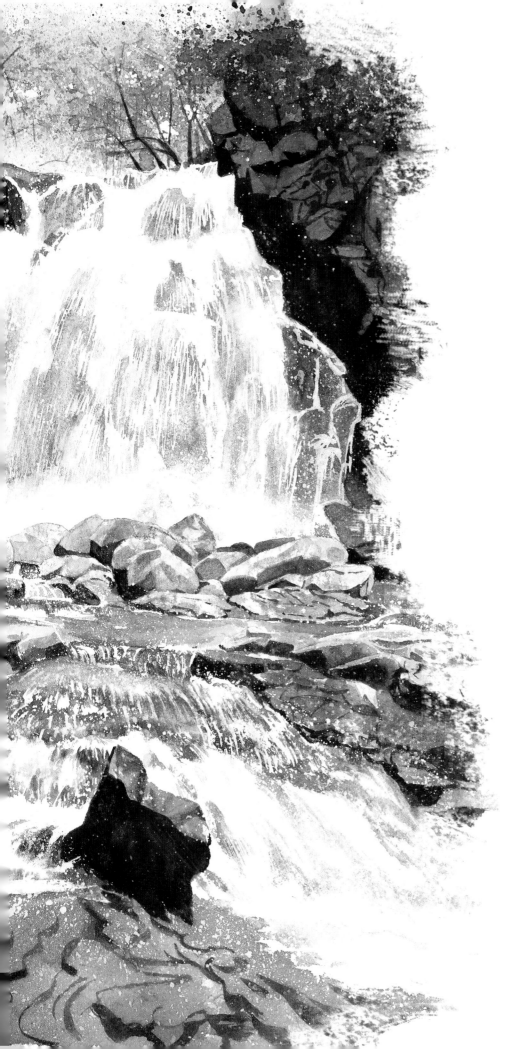

2 부

물
과

물
가

바위 그리기

계곡과 강 등의 풍경을 그릴 때에는 바위가 많이 등장합니다. 언뜻 보면 모두 비슷해 보이지만 자세히 관찰해보면 각각이 다 다르게 생겼다는 것을 알 수 있지요. 색과 형태, 표면 등 각각의 특징을 포착해서 그려보세요.

기본3색

- 크림슨 레이크
- 울트라마린 라이트
- 샙 그린

- 옐로 오커
- 버디터 블루

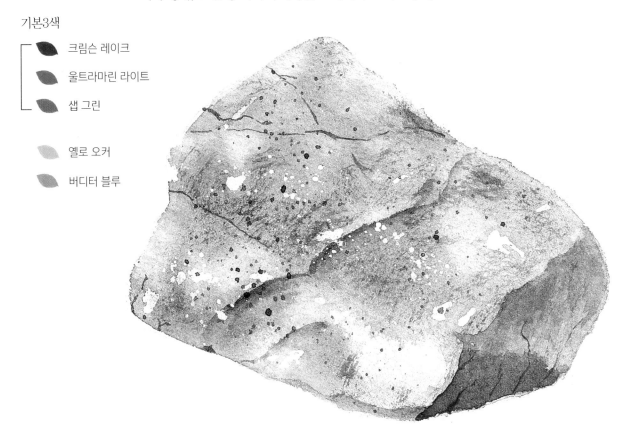

밑그림 그리기

마스킹 하기

바위 채색하기

1. 연필로 그린 윤곽과 밑그림 선을 연하게 지운다.

2. 굵은 붓에 마스킹 액을 적신다. 굵은 붓으로 두드려서 스패터링 한다.

3. 울트라마린 라이트와 크림슨 레이크로 보라색을 만들어 연하게 칠하고 바탕도 칠한다.

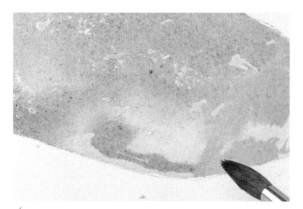

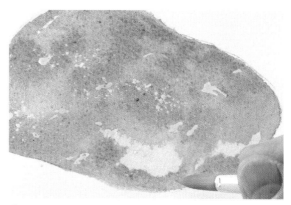

4. 기본 3색으로 녹갈색을 만들어 바위 표면을 묘사한다.

{ POINT 바위 표면은 자유롭게 표현한다.

5. 옐로 오커에 샙 그린을 약간 더해서 차분한 황토색을 만들어 바위 표면을 칠한다. 아래쪽의 바위 색이 연한 부분은 버디터 블루를 칠한다.

POINT

색을 너무 진하게 칠했거나 밝게 표현하고 싶을 경우에는 붓에 물을 적셔서 색을 닦아낸다. 칠하고 바로 붓을 대야 색 조정하기가 수월하다.

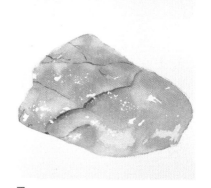

6. 약간 진한 4의 색으로 바위가 쪼개진 부분의 그림자를 칠한다.

7. 마르면 마스킹을 전부 제거한다.

다듬어 완성하기

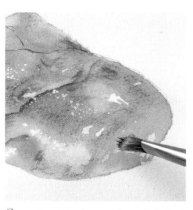

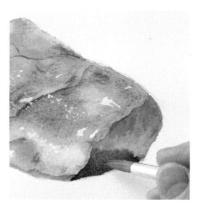

8. 4의 색에 옐로 오커를 더해서 약간 더 밝은 녹갈색을 만들어 드라이브러시로 칠한다.

9. 4의 색을 진하게 해서 바위의 그림자를 칠한다.

10. 기본 3색으로 진한 갈색을 만들어 붓에 묻힌다. 굵은 붓으로 두드려서 스패터링하여 완성한다.

{ POINT

스패터링이 되지 않았으면 하는 부분은 종이로 가려서 묻지 않게 보호한다.

59

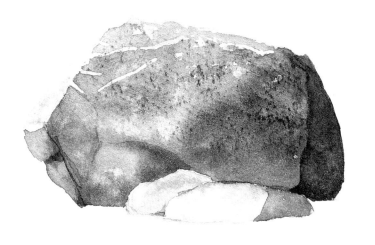

여러 가지
바위

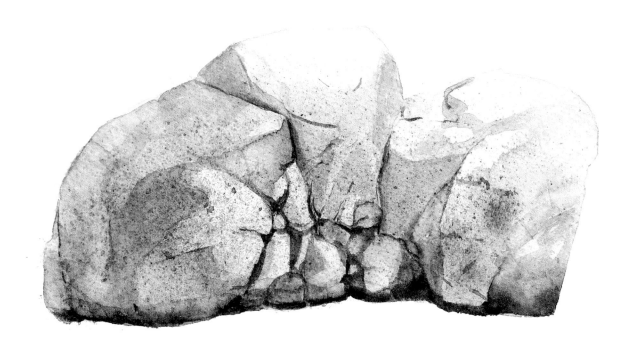

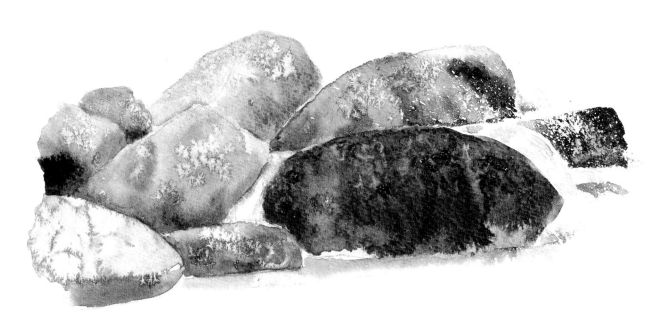

바위를 잘 관찰해보면 표면 질감과 형태 등 각기 느낌이
다르다는 것을 알 수 있습니다. 색과 빛의 방향 등을
포착하여 잘 표현해보세요.

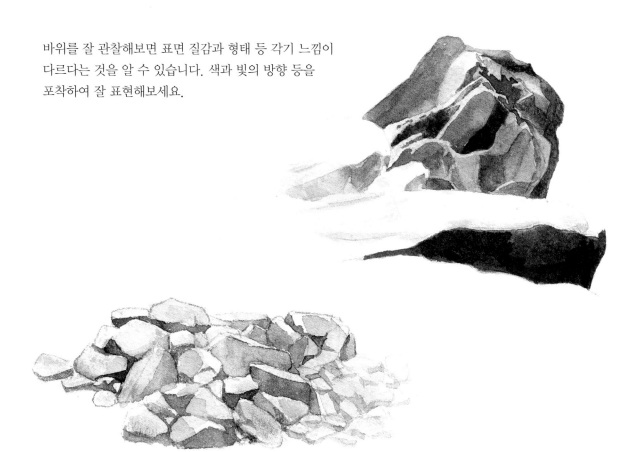

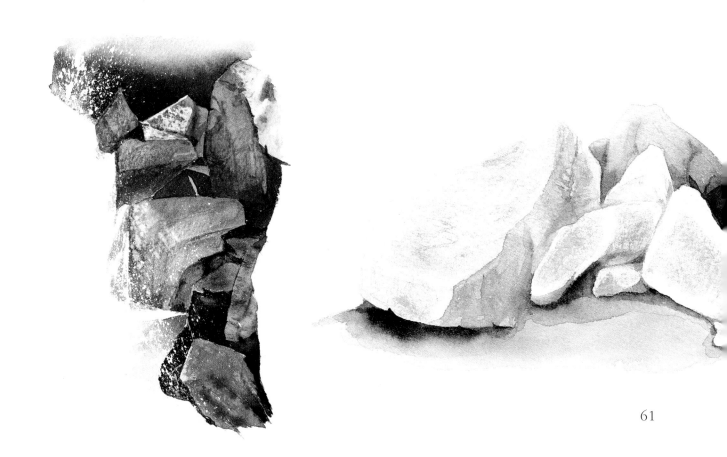

이끼 낀 바위 그리기

이끼 낀 바위를 그릴 때에는 소금을 사용합니다. 건조된 상태의 정제염은 수채 안료를 잘 빨아들입니다. 물감의 마른 정도와 뿌리는 소금의 양에 따라 이끼의 표현이 많이 달라집니다. 본격적으로 그림을 그리기 전에 실험을 해보는 것이 좋습니다. 소금은 이끼 표현뿐만 아니라 바위 표면, 멀리 있는 나무의 잎을 묘사할 때에도 쓰입니다.

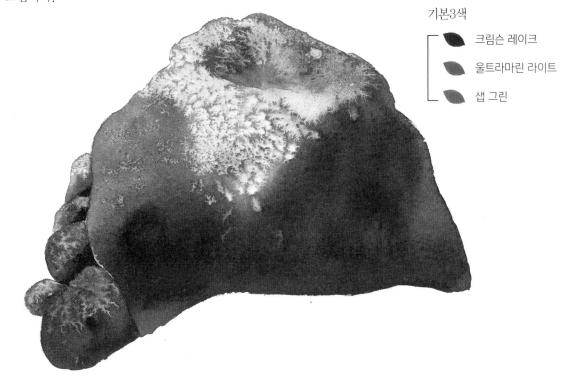

기본3색

- 크림슨 레이크
- 울트라마린 라이트
- 샙 그린

밑그림 그리기　　　　　　　큰 바위 채색하기

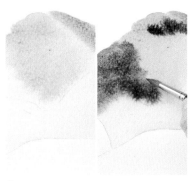

1. 연필로 그린 윤곽과 밑그림 선을 연하게 지운다.

2. 오른쪽에 있는 큰 바위에 샙 그린을 연하게 칠한다.

POINT
칠이 마르면 이끼 표현이 되지 않기 때문에 이 단계부터 7의 소금을 뿌리는 단계까지 단숨에 그려나간다.

3. 샙 그린을 약간 진하게 해서 칠한다. 칠이 마르기 전에 진한 색을 더해야 한다.

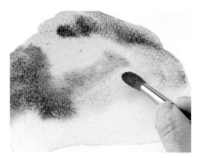 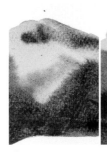 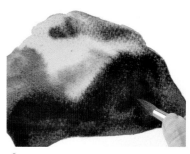

4. 기본 3색으로 녹색을 띤 어두운 갈색을 만들어 번짐 효과를 준다.

5. 4의 색을 약간 진하게 해서 바위 아랫부분에 칠한다. 더 진하게 만든 색을 덧칠한다.

6. 5에서 칠한 부분에 크림슨 레이크를 더한다.

POINT
그림자의 색에 변화를 주기 위한 작업이다.

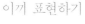
이끼 표현하기

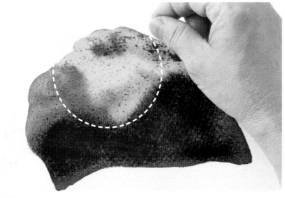

7. 작은 접시에 소금을 담아 이끼를 나타내고 싶은 부분에 뿌린다.

POINT
물감이 마르기 전에 소금을 뿌린다(마르면 이끼 표현이 되지 않는다). 또한 직접 소금이 담긴 병을 흔들어 뿌리면 양을 조절하기 어려우므로 작은 접시에 따로 담아 손으로 뿌리는 것이 좋다.

8. 칠이 마르면 소금을 조심스럽게 털어낸다.

POINT
기본적으로 자연 건조시키는 것이 좋으나 소금 효과가 너무 과하게 진행되면 드라이기로 빨리 말려서 효과가 더 확산되는 것을 막는 것도 좋다. 소금이 묻은 그대로 두면 종이가 상하므로 칠이 마르면 반드시 털어내야 한다.

작은 바위를 채색해서 완성하기

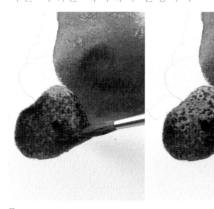

9. 왼쪽에 있는 작은 바위도 2~8과 같이 칠한다.

POINT
바위끼리 서로 붙어 있으므로 하나씩 마르면 칠하는 식으로 채색해나간다. 마르지 않은 상태에서 옆 바위를 칠하면 물감이 번지거나 영향을 받을 수 있으므로 주의한다.

10. 나머지 바위들도 2~8번과 같이 칠한다.

여러 가지 이끼 낀 바위

형태가 같은 바위라도 물감에 얼마나 물을 더하는지와 뿌리는 소금의 양에 따라 느낌이 상당히 바뀔 수 있습니다. 물의 양이 적은 물감, 그것보다 물이 약간 더 많은 물감, 물의 양이 많은 물감 등 다양하게 준비해서 반드시 실험해 보세요. 물의 양이 적으면 자잘한 모양이 되고 물의 양이 많으면 큼직큼직한 모양이 됩니다. 시험을 해볼 때에는 샙 그린 등 알기 쉬운 색을 사용하는 것이 좋을 겁니다.

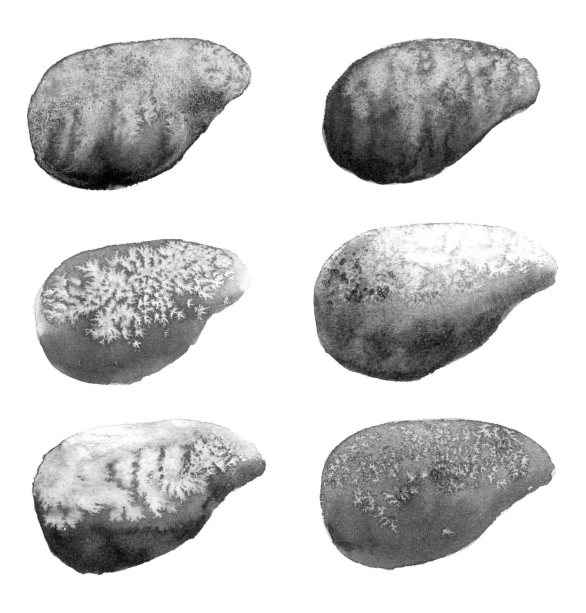

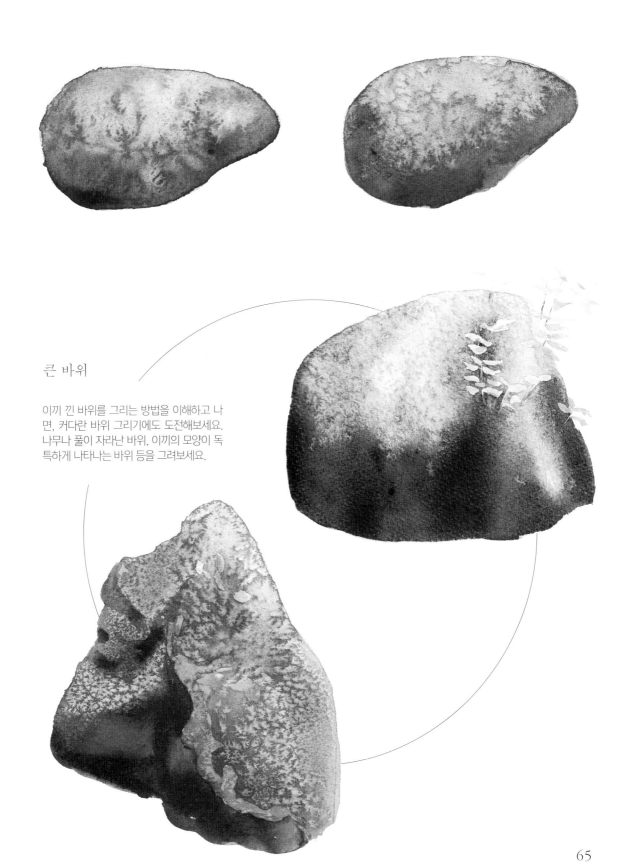

큰 바위

이끼 낀 바위를 그리는 방법을 이해하고 나
면, 커다란 바위 그리기에도 도전해보세요.
나무나 풀이 자라난 바위, 이끼의 모양이 독
특하게 나타나는 바위 등을 그려보세요.

흐름이 있는 물 그리기

그림의 크기가 커지면 색을 칠해야 할 범위도 늘어나므로 사용할 색은 반드시 미리 넉넉히 만들어 두도록 하세요. 채색 작업을 하면서 색을 만들면 칠이 말라버리기 때문에 색이 마음에 들지 않거나 소금 뿌리기로 이끼를 표현했을 때에 모양이 잘 나오지 않을 수도 있으므로 주의하세요.

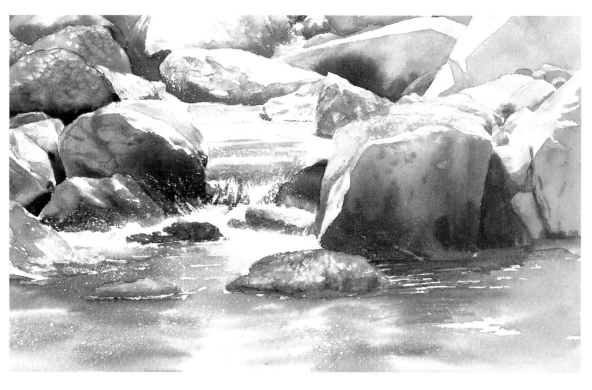

기본3색
 크림슨 레이크
울트라마린 라이트
샙 그린

비리디언
울타라마린 딥

버터 블루
로 시에나 ◇

밑그림 그리기

1. 연필로 그린 윤곽과 밑그림 선을 연하게 지운다.

마스킹 하기

2. 붓에 마스킹 액을 묻혀서 바위와 물의 밝은 부분을 칠한다. 칫솔에 마스킹 액을 묻혀서 물보라가 일어나는 부분에 스패터링을 한다.

전체모습

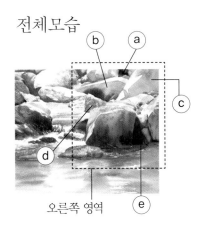

오른쪽 영역

3. 오른쪽 영역 ⓐ바위를 칠한다. 기본 3색으로 연한 회색을 만들어 바탕을 칠한다. 기본 3색으로 진한 회색을 만들어 바위의 우측을 칠한다.

4. ⓑ바위를 칠한다. 3의 연한 회색에 크림슨 레이크를 덧칠한다. 기본 3색으로 어두운 색을 만들어 그림자 부분에 번짐 효과를 주며 칠한다.

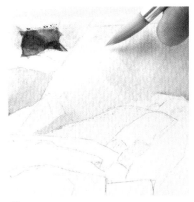

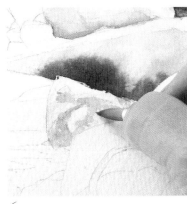

5. ⓒ바위를 칠한다. 3의 연한 회색을 바탕에 칠하고 크림슨 레이크와 샙 그린, 비리디언으로 바위를 칠한다.

6. ⓓ바위를 칠한다. 3의 연한 회색, 울트라마린 딥과 크림슨 레이크의 혼색으로 바위를 칠한다.

7. ⓔ바위를 칠한다. 버디터 블루와 크림슨 레이크의 혼색으로 바탕을 칠하고 샙 그린과 로 시에나의 혼색으로 이끼부분을 칠한다. 칠이 마르기 전에 소금을 뿌린다. (62쪽 참고)

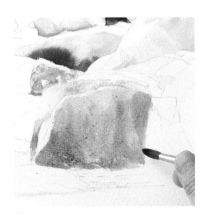

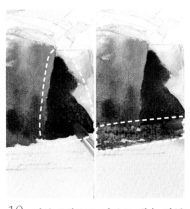

8. 기본 3색으로 만든 파란색, 녹색으로 바위를 칠한다. 바위 윗부분에 버디터 블루를 더하고 마르기 전에 크림슨 레이크를 덧칠한다.

9. 기본 3색으로 진한 녹색을 만들어 그림자를 칠한다. 진한 녹색을 머금은 붓을 굵은 붓으로 두드려서 스패터링을 한다.

10. 기본 3색으로 검푸른 색을 만들어 오른쪽에 있는 그림자 진 바위와 수면에 비치는 바위의 그림자를 칠한다.

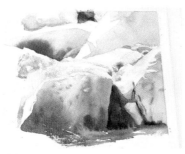

11. 같은 방법으로 오른쪽에 있는 바위를 전부 칠한다.

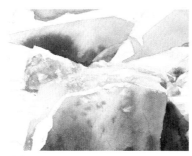

12. ⓔ바위의 마스킹을 제거한다.

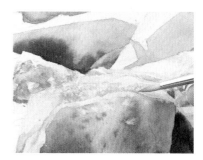

13. 마스킹을 제거한 부분의 주변 바위 색을 더하거나 물에 적신 붓으로 번짐 효과를 준다.

전체모습

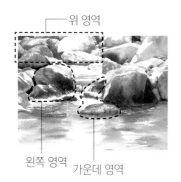

위 영역

왼쪽 영역　가운데 영역

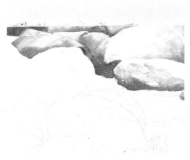

14. 기본 3색과 버디터 블루 등을 사용해서 위 영역도 마찬가지로 칠한다.

> **POINT**
> 단조로워 보이지 않도록 빛의 방향에 주의를 해가면서 색을 더하도록 한다.

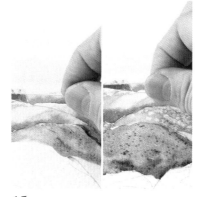

15. 로 시에나와 샙 그린으로 차분한 느낌의 황토색을 만들어 이끼를 칠한다. 물감이 마르기 전에 소금을 뿌린다.

> **POINT**
> 영향을 줄 수 있으므로 칠이 마른 다음에 그 다음 옆 바위를 칠한다.

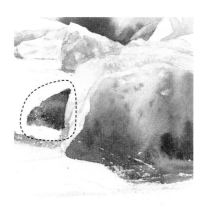

16. 가운데 영역에 있는 바위를 칠한다. 기본 3색으로 적갈색과 진한 갈색을 만들어 바위를 칠한다.

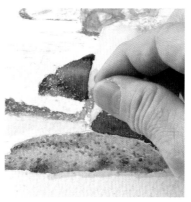

17. 기본 3색으로 만든 연한 회색과 녹색 등으로 바위를 칠하고 소금을 뿌린다.

18. 왼쪽 영역에 있는 바위를 칠한다. 크림슨 레이크, 기본 3색으로 만든 연한 회색과 검푸른 색 등으로 바위를 칠한다.

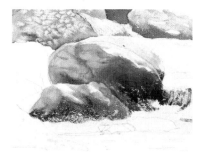

19. 마스킹을 제거하고 연한 버디터 블루로 번짐 효과를 준다.

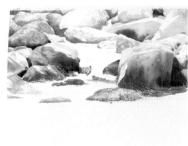

20. 하나씩 마찬가지로 바위 전부를 칠한다.

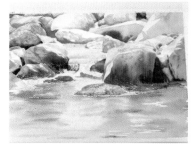

21. 물의 흐름을 생각하면서 바위를 칠할 때 썼던 색을 사용해서 물을 칠한다.

POINT
바위의 그림자와 물그림자도 묘사한다. 전부 칠하지 말고 밝은 부분은 여백으로 남겨둔다.

다듬어 완성하기

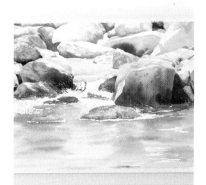

22. 마스킹을 전부 제거한다.

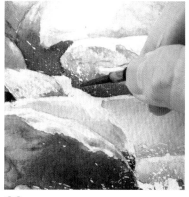

23. 바위 사이와 물보라에 연한 버디터 블루를 칠한다.

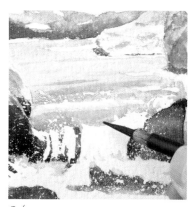

24. 기본 3색으로 연한 녹색을 만들어 물의 흐름을 묘사한다.

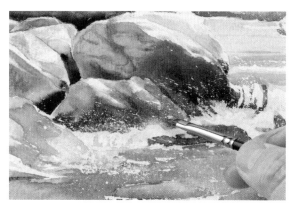

25. 물에 적신 붓으로 마스킹을 제거한 부분의 물보라에 번짐 효과를 준다.

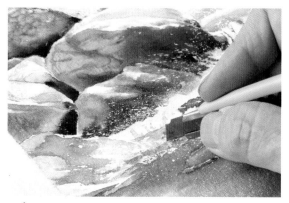

26. 자잘하게 하이라이트를 넣고 싶을 때에는 커터칼로 물감을 살살 긁어내어 나타낸다. 전체를 보면서 다듬어 마무리한다.

POINT 커터칼로 긁어내는 작업은 칠이 뭉개진 부분만 하도록 한다.

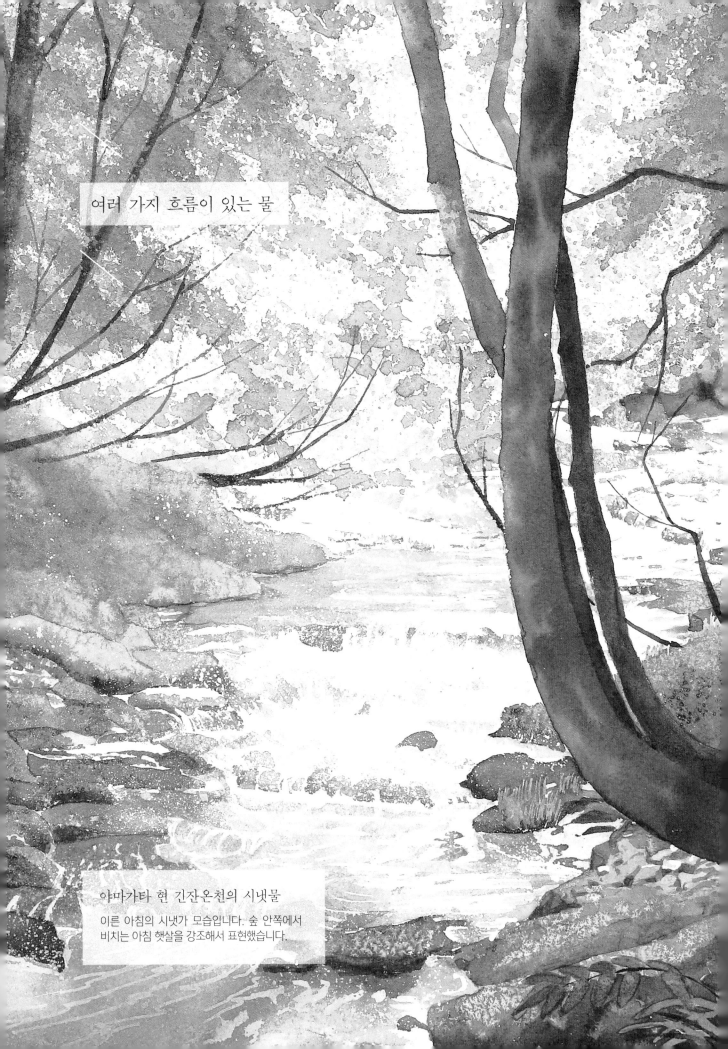

여러 가지 흐름이 있는 물

야마가타 현 긴잔온천의 시냇물
이른 아침의 시냇가 모습입니다. 숲 안쪽에서
비치는 아침 햇살을 강조해서 표현했습니다.

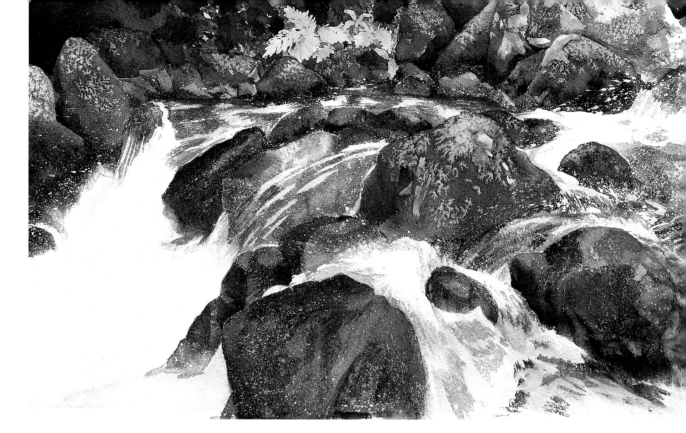

가나가와 현 하코네 하타주쿠의 시냇물

많은 바위를 끼고 복잡하게 흐르는 시냇물의 움직임
을 표현했습니다.

아오모리 현 오이라세

모든 것이 푸른 녹색의 세계이므로 화면을 밝게
하기 위해 빨간 열매와 오렌지색을 더했습니다.

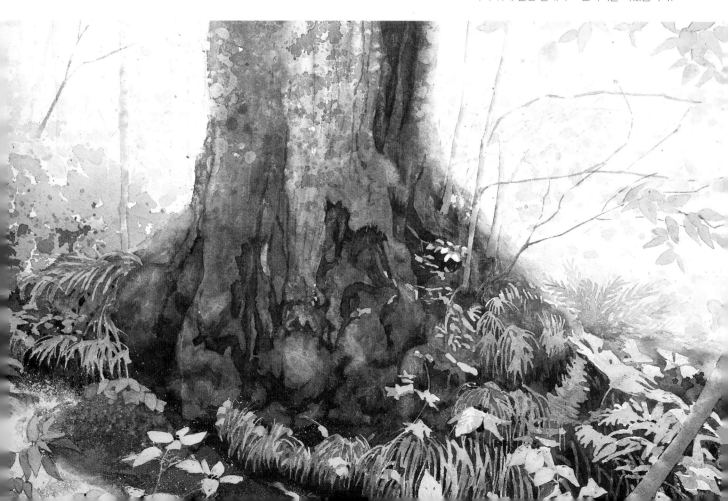

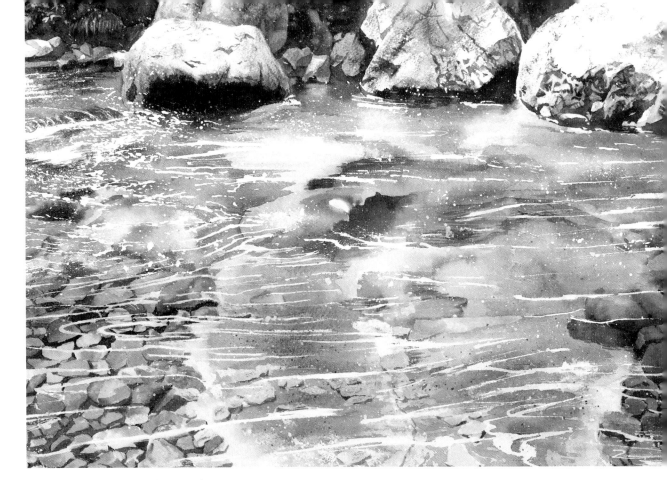

나가노 현 시가 고원 쟈코츠 강

마지막에 강에 색을 칠하지만 차가운 색을 칠할
것인지 따뜻한 색을 칠하는 것인지로 느낌이 변
합니다. 여기서는 차가운 색을 칠해서 시원한 강
물의 느낌을 주었습니다.

시즈오카 현 이즈 나메사와 계곡

여름날 햇빛이 비치는 풍경입니다. 전경의 바위는
빛나는 햇빛 속에 있는 것처럼 표현했습니다.

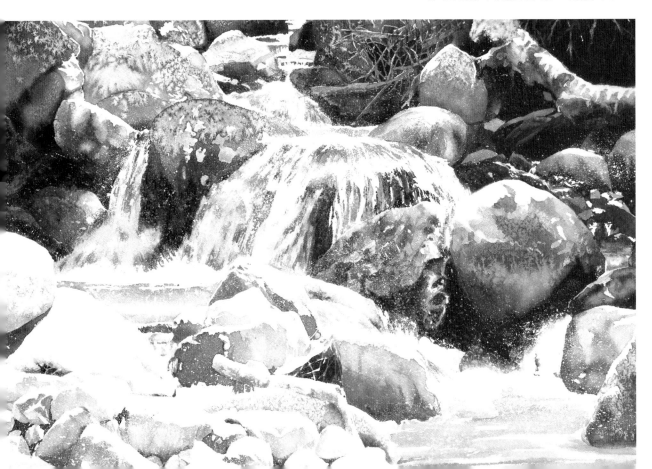

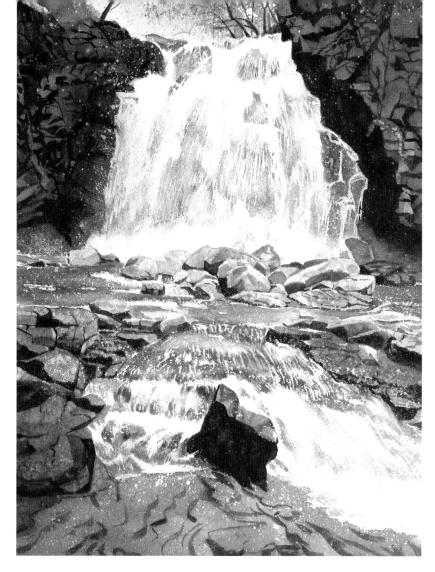

군마 현 기타카루이자와
오타키폭포

정면에서 포착한 폭포의 모습입니다.
역동적으로 떨어지는 물줄기의 힘을
표현했습니다.

나가노 현 시가 고원
쟈코츠 강

72쪽 위 그림과 같은 쟈코츠
강입니다. 계곡 부분을 참고하
여 흐름을 표현했습니다.

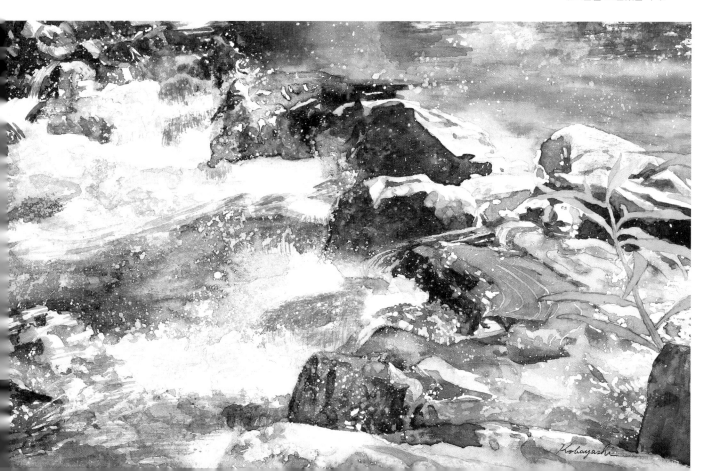

흐름이 없는 물 그리기

물가의 땅 부분부터 물에 비치는 녹색 물그림자까지, 역동적으로 색을 칠해서 완성했습니다. 전체 색 조합을 포착해서 과감하게 녹색을 칠한 다음, 종이를 기울여서 물감이 아래로 흘러내리게 합니다. 이 흘러내린 물감으로 수면에 비치는 녹색을 표현할 수 있습니다.

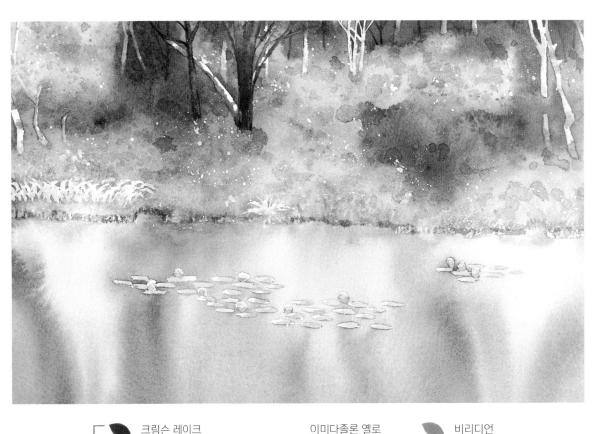

기본3색	크림슨 레이크	이미다졸론 옐로	비리디언
	울트라마린 라이트	패션 오렌지 ☆	쿼나크리돈 마젠타
	샙 그린		

밑그림 그리기

1. 연필로 그린 윤곽과 밑그림 선을 연하게 지운다.

마스킹 하기

2. 빨대로 원경의 물과 풀, 수련에 마스킹 액을 칠한다.

3. 붓에 마스킹 액을 묻혀서 수풀의 밝은 부분에 스패터링으로 마스킹 처리한다.

4. 종이 전체에 물을 칠한다.

{ POINT 광범위하므로 빽붓으로 칠한다. 도중에 손을 멈추지 말고 이 단계에서 10번 단계까지 단숨에 진행한다.

5. 녹색의 밝은 부분을 확인하여 샙 그린과 이미다졸론 옐로의 혼색을 칠한다.

{ POINT 진하기를 생각하면서 칠해야 한다. 빽붓을 수평방향으로 움직여서 칠한다.

6. 기본 3색으로 진한 녹색을 만들어 그림자 부분을 칠한다. 종이를 비스듬하게 세워서 칠이 아래로 흘러내리게 한다.

7. 5의 색과 6의 색 사이에 샙 그린을 칠한다.

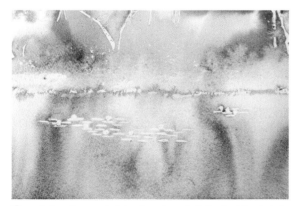

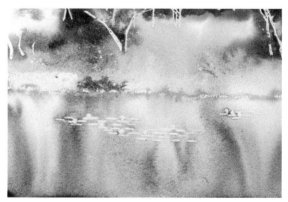

8. 기본 3색으로 갈색을 만들어 물가의 흙에 색을 입힌다.

{ POINT 지면과 호수의 경계를 구분할 수 있게 해준다.

9. 6에서 사용했던 진한 녹색으로 지면의 그림자 색을 다듬는다.

물가 묘사하기

10. 기본 3색으로 진한 녹색을 만든 다음, 붓에 흠뻑 묻혀 굵은 붓으로 두드려서 스패터링을 한다.

> POINT
> 스패터링으로 만든 자잘한 반점들은 손으로 문질러서 형태를 자연스럽게 만들어준다. 스패터링으로 물감이 튀지 않았으면 하는 부분은 종이로 가려서 보호한다.

11. 전체 칠이 마르면 물가와 밝은 부분에 이미다졸론 옐로를 칠한다.

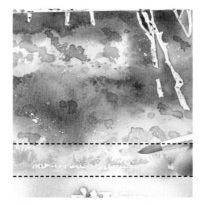

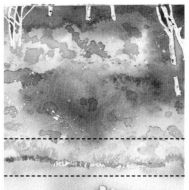

12. 패션 오렌지를 11과 같이 칠한다.

13. 샙 그린으로 풀을 그린다.

> POINT 물가를 따라 자유롭게 그린다.

14. 기본 3색으로 갈색을 만들어 물가의 흙을 표현한다.

나무 채색하기

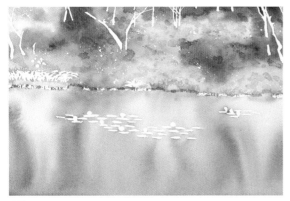

15. 칠이 마르면 마스킹을 전부 제거한다.

16. 기본 3색으로 어두운 녹색을 만들어 원경의 나무를 자유롭게 그린다.

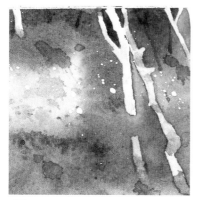

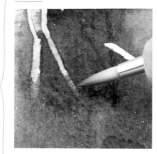

POINT

반점은 물에 적신 붓으로 터치해
서 번짐 효과를 준다.

17. 크림슨 레이크와 비리디언의 혼색과 샙 그린으로 마스킹을 했던 원경의 나무를 칠한다.

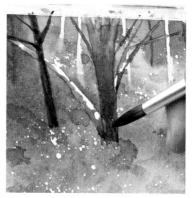

18. 기본 3색으로 어두운 녹색을 만들어 마스킹을 했던 전경의 나무를 칠한다.

풀 채색하기

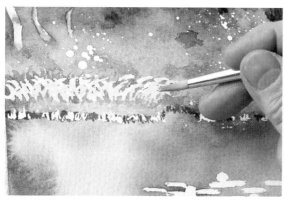

19. 이미다졸론 옐로와 샙 그린의 혼색으로 마스킹을 했던 지면의 풀과 반점을 칠한다.

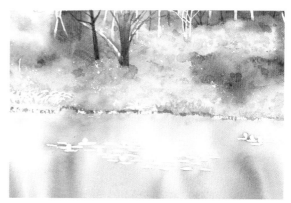

20. 19의 색으로 다른 풀과 반점도 마찬가지로 칠한다.

POINT
마스킹을 제거한 다음, 흰색이 너무 두드러지는 부분에 색을 더한다.

수련을 채색해 완성하기

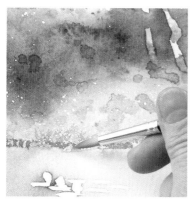

21. 14의 색으로 마스킹을 제거한 물가의 흙을 칠한다.

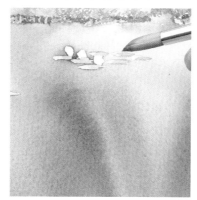

22. 샙 그린으로 수련의 잎을 칠한다.

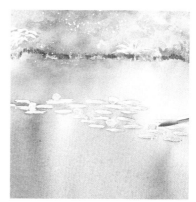

23. 퀴나크리돈 마젠타로 연하게 수련의 꽃을 칠한다. 전체 모습을 보면서 다듬어 마무리한다.

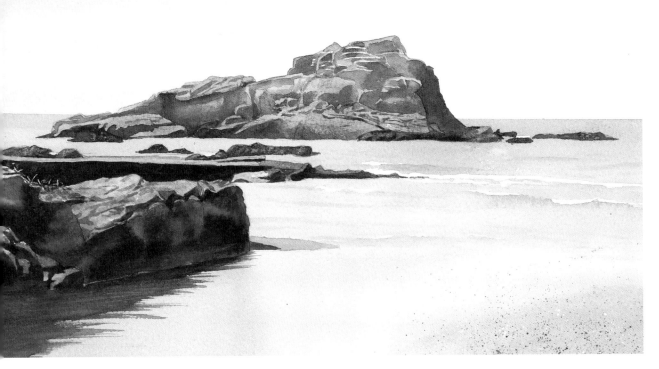

치바 현 우치보(바다)

전경의 바다가 돋보이도록 하기 위해 원경의 섬의 채도를 약간 떨어뜨려서 표현했습니다. 섬은 연한 색으로 꼼꼼하게 묘사합니다.

/ 여러 가지 흐름이 없는 물 /

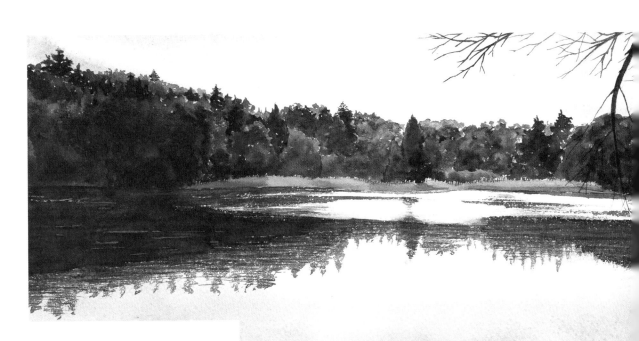

후쿠시마 현 시라카와(저수지)

날씨가 흐려지기 전 풍경을 포착해서 그린 그림으로 구름 사이로 비치는 빛이 중요한 역할을 하고 있습니다. 하늘과 물에 비치는 구름을 단번에 그려내는 것이 포인트입니다.

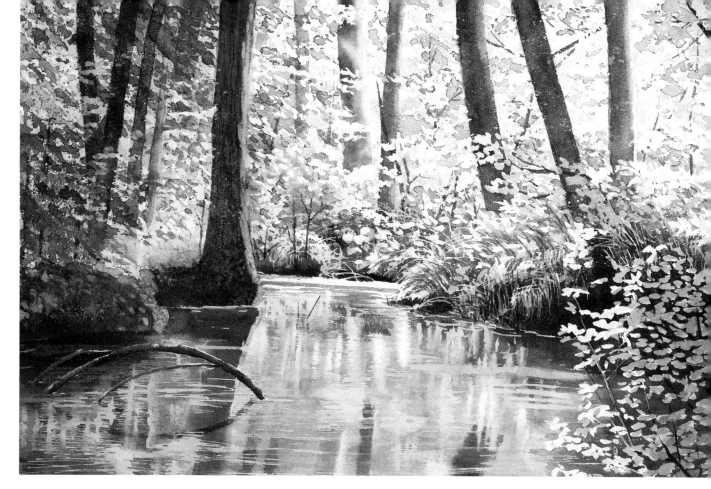

나가노 현 가미코지(강)

숲의 빛과 강물에 반사되는 물그림자가
돋보이도록 중간의 나무숲과 지면 부분
을 일부러 자세히 그렸습니다.

도쿄 도 샤쿠지이 공원(연못)

이 날은 앞이 보이지 않을 정도로 큰비가 쏟아졌습니다.
희미하게 보이는 수면의 물그림자를 표현하기 위해 반
대로 전경의 단풍나무는 자세히 묘사했습니다.

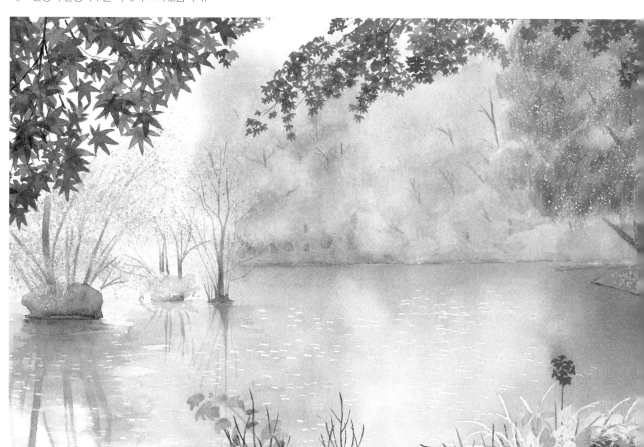

물속 모습 그리기

물속이라고 해서 전부 연한 파란색으로 칠해버리면 안 됩니다. 모티브에 색을 입혀보세요. 여기서는 단풍잎의 오렌지색이 바위와 그림 전체에 걸쳐서 나타나고 있습니다.

A. 물의 흐름

표면의 밝은 물결은 처음에 마스킹 액을 칠해둡니다. 마지막에 물의 반사광 속을 표현하기 위해 연한 버디터 블루를 칠했습니다. 물에 잠긴 낙엽과 바위 위에는 연한 버밀리온을 칠했습니다.

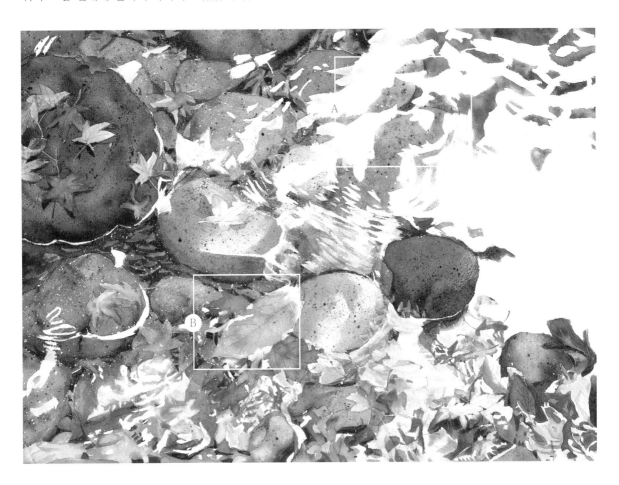

B. 물속의 낙엽

1. 빛이 반사되는 부분에 마스킹을 하고 낙엽에 색을 칠한다.

2. 낙엽과 바위, 그 사이도 색을 칠한다. 전체에 버밀리온을 칠하고 마스킹을 제거한다.

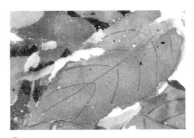

3. 마스킹을 제거한 다음, 버디터 블루, 버밀리온을 칠해서 완성한다.

{ POINT 전체적으로 오렌지색을 띤 버밀리온을 칠하면 통일감이 든다.

하
늘
과
길

구름 그리기

종이 전체에 물을 칠한 다음, 단숨에 구름을 그립니다. 밑그림은 그려야 하긴 하지만 구름의 모양을 잡는 것은 어려우므로 대충 그려두도록 합니다. 좌우대칭을 이루는 모양의 구름은 없으므로 너무 모양을 가지런히 잡지 않도록 주의합니다.

🟤 윈저 바이올렛 (디옥사진) ◇ 🟤 브라이트 로즈

🟤 블루 ◎ 🟤 망가니즈 블루 노바

밑그림 그리기

1. 연필로 그린 윤곽과 밑그림 선을 연하게 지운다.

구름 채색하기

2. 종이전체에 물을 잘 칠하고 티슈로 눌러준다.

> **POINT**
> 웨트 인 웨트(8쪽 참고)를 과도하게 하면 물감이 너무 번져 버린다.
> 물의 양을 잘 조절해야 원하는 효과를 낼 수 있다.

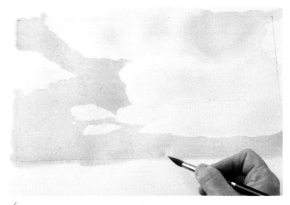

3. 원저 바이올렛과 블루의 혼색으로 엷게 칠해서 구름의 형태를 나타낸다. 연한 브라이트 로즈를 구름의 모습을 잘 관찰하면서 덧칠한다.

{ POINT 밑그림을 참고하고 전체 모습을 봐가면서 자유롭게 색을 입힌다.

4. 망가니즈 블루 노바로 하늘을 칠한다.

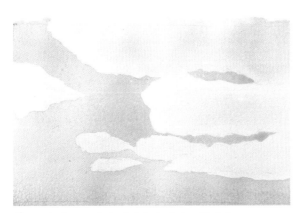

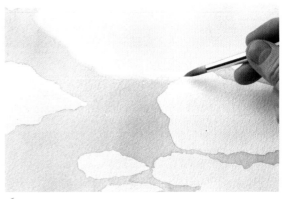

5. 3의 색으로 가장 아랫부분 라인을 칠한다.

6. 구름의 윤곽을 젖은 붓으로 바림질하여 번짐 효과를 준다.

다듬어서 완성하기

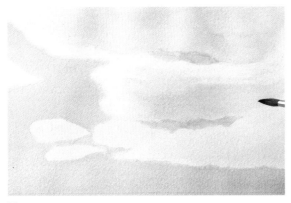

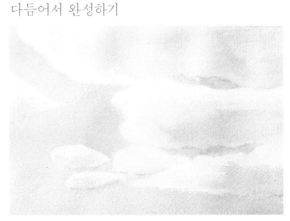

7. 구름의 그림자에 색을 입힌다.

8. 전체 모습을 보면서 세부적으로 다듬어 마무리한다.

여러 가지
구름

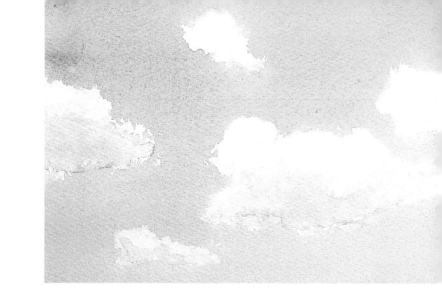

계절과 날씨에 따라 구름의 모양은 가지각색
으로 변합니다. 또한 똑같이 가지런한 형태
가 모인 것이 아니라 각자 느낌이 다릅니다.
한순간의 형태를 포착해서 표현해보세요.

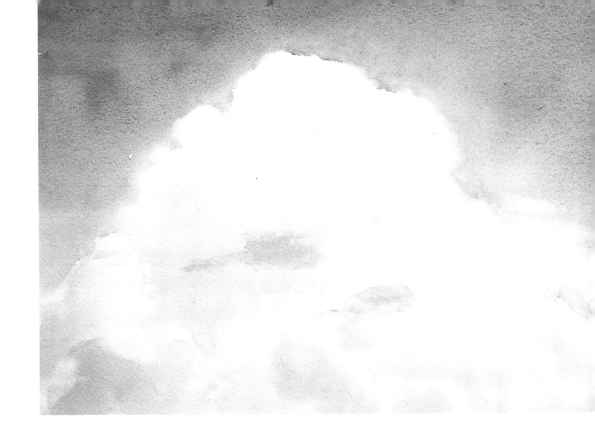

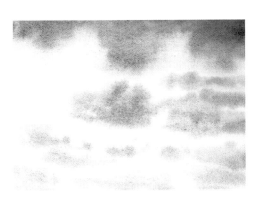

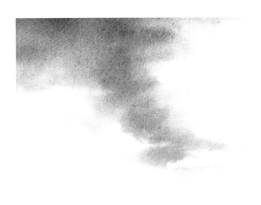

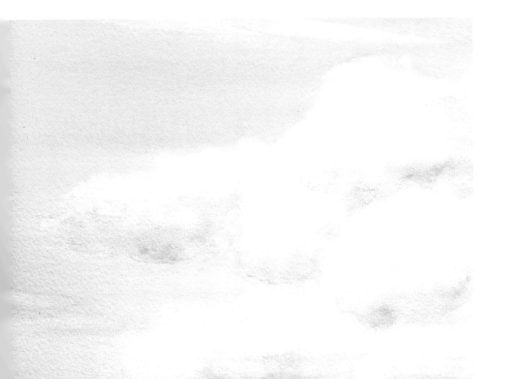

하늘 그리기

매치 컬러사의 카민 레드와 그린 색을 주로 이용해서 하늘과 바다를 묘사했습니다.
매치 컬러사의 물감은 거칠거칠한 입자가 나오지 않는 미립자 안료이므로 하늘과
구름을 묘사할 때에 추천합니다.

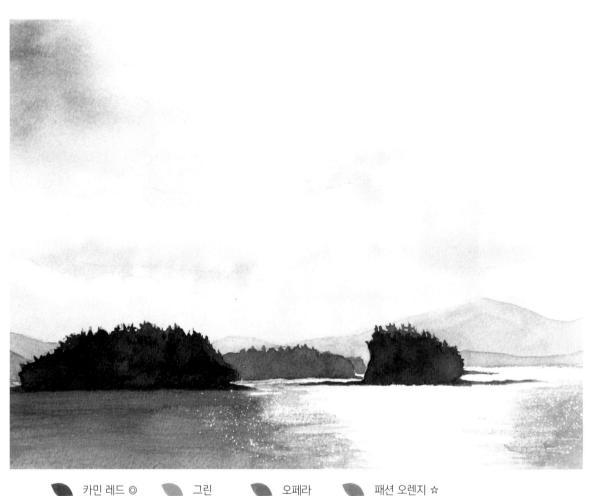

🟤 카민 레드 ◎ 🟢 그린 🟣 오페라 🟡 패션 오렌지 ☆

밑그림 그리기 하늘 채색하기

1. 연필로 그린 윤곽과 밑그림 선은 연하게 지운다. 빛이 반사되는 바다 부분에 마스킹 액을 칠한다. 마스킹 액으로 스패터링을 한다.

2. 종이 전체에 물을 꼼꼼히 칠한다.

3. 카민 레드와 그린으로 혼색을 만들어, 연한 색으로 하늘 전체를 칠하고 진한 색으로 구름을 칠한다.

POINT
구름의 모양은 전체 상태를 살펴보면서 자유로이 묘사하도록 한다.

4. 티슈로 칠을 닦아내어 구름 모양을 만든다.

POINT
POINT
문지르지 말고 가볍게 닦아낸다. 세로 방향으로도 닦아서 구름사이로 뿜어져 나오는 광선도 묘사한다.

5. 하늘 전체를 헤어드라이기로 말리고 칠이 번지는 것을 막는다. 그 다음 하늘 전체에 물을 칠한다.

POINT
원하는 모양으로 만들기 위해 구름을 다 칠하면 한 번 말려서 칠이 번지는 것을 막는다.

6. 오페라로 연하게 하늘 아랫부분을 칠한다.

섬 채색하기

7. 3의 색을 조금 진하게 한 색으로 섬을 칠한다.

POINT
3의 색보다 그린을 더 더해서 진한 색을 만든다.

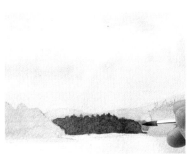

8. 7의 색보다 진한 색으로 섬에 덧칠한다.

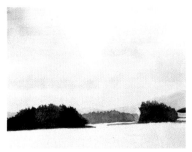

9. 8의 색보다 진한 색으로 앞쪽에 있는 섬을 칠한다.

POINT
원경에 있는 섬의 윤곽은 바림질해서 점점 앞쪽으로 올수록 나무의 분위기를 묘사한다.

바다 채색하기

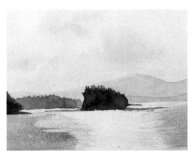

10. 3의 색으로 푸른빛이 도는 색을 만들어 바다를 칠한다. 처음에는 연한 색으로 칠한 다음, 진한 색을 덧칠한다.

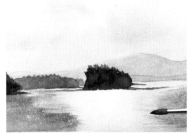

11. 칠이 마르면 마스킹을 제거하고 빛이 비치는 부분에 연하게 패션 오렌지를 칠한다.

POINT
빛이 가장 많이 비치는 부분은 여백으로 남겨둔다.

하늘의 묘사를 다듬어 완성하기

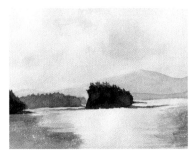

12. 하늘의 위 절반에 물을 칠하고 연한 패션오렌지를 칠해서 완성한다.

POINT
하늘에 오렌지색을 입히면 바다와 통일감이 있다.

여러 가지 하늘의 모습

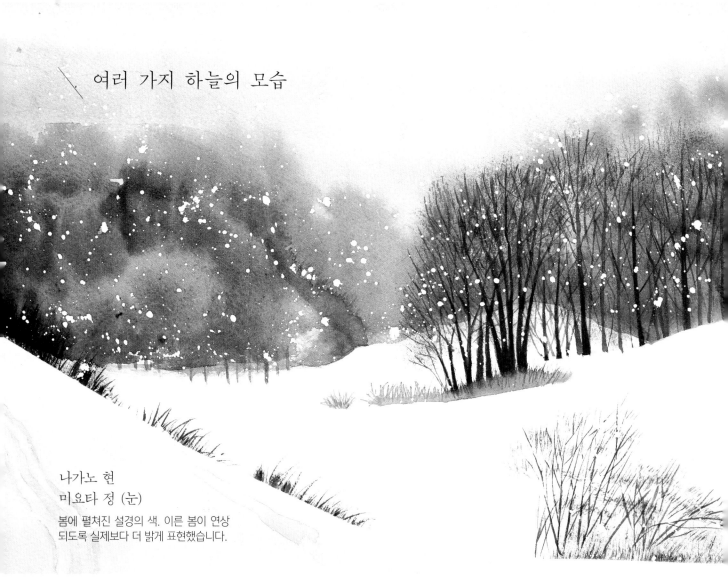

나가노 현
미요타 정 (눈)

봄에 펼쳐진 설경의 색. 이른 봄이 연상
되도록 실제보다 더 밝게 표현했습니다.

도쿄 도
샤쿠지이 공원 (비)

장대비가 퍼붓는 풍경. 앞쪽
에 임팩트 있게 나뭇잎을 표
현하여 강조했습니다.

야마나시 현 노베야마 고원 (아침 안개)

아침 안개를 표현하기 위해 원경에 주의하면서 그렸습니다. 그림 아랫부분의 초원은 분무기로 물을 뿌려서 칠이 흘러내리게끔 표현했습니다.

도치기 현 나스시오바라 (안개)

안개가 낀 정경은 웨트 인 웨트로 표현했습니다. 전경의 나무들은 색의 농담을 조절하여 원근감을 연출했습니다.

 응용편

하늘과 구름 조합해서 그리기

하늘과 구름은 바탕에 칠한 물에 물감을 얹어서 한 번에 완성하는 경우가 많은 모티브입니다. 칠이 말라버리면 그 위에 다시 바림 효과를 낼 수 없습니다. 그리기 전에 채색 순서를 생각해두세요. 물감이 많이 쓰이므로 미리 충분하게 색을 만들어두도록 합니다.

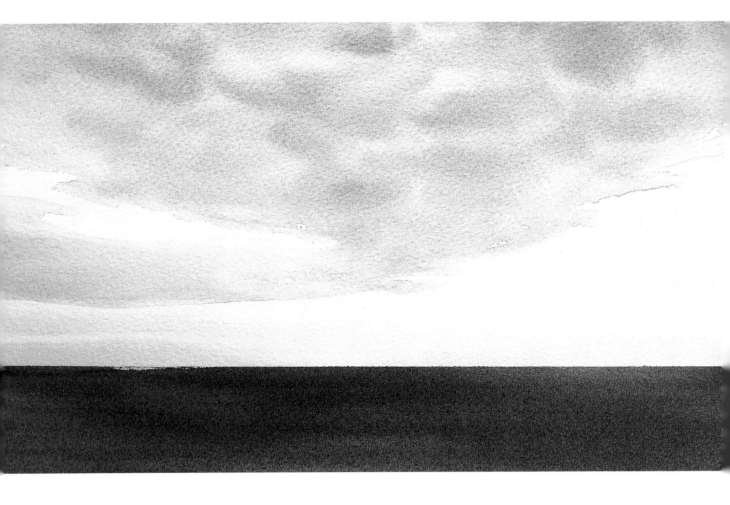

전체를 한 번에 완성하기

1. 종이 전체에 물을 칠하고 연한 오렌지색을 칠한다. 화면 아래의 ¼을 차지하는 바다를 묘사할 부분은 진하게 오렌지색을 칠한다.

2. 칠이 마르기 전에 한 번에 구름을 묘사한다.

3. 하늘과 바다 사이에 마스킹 테이프를 붙인다.

> **POINT**
> 다음 단계에서 칠할 바다의 색이 하늘 부분에 번지지 않게 하기 위한 작업이다.

4. 바다에 색을 입히고 마스킹 테이프를 제거한다.

> **POINT**
> 빽붓을 수평 방향으로 움직여 칠해서 바다 분위기를 연출한다.

A. 하늘과 산

1. 오렌지색의 농담을 조절하여 하늘을 묘사한다.

2. 중간에 구름 색을 입힌다.

3. 전체가 마르면 산을 묘사한다.

> **POINT**
> 칠이 마르기 전에 산을 묘사하면 색이 번질 수 있으므로 반드시 다 마른 다음에 칠해야 한다.

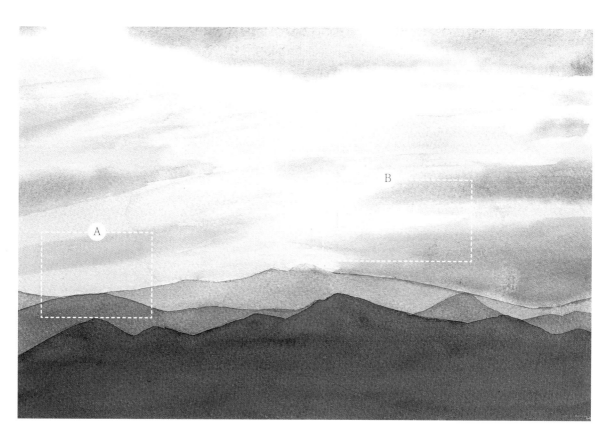

B. 하늘

1. 종이 전체에 물을 꼼꼼히 칠하고 연한 노란색을 칠한다. 중간에 연한 오렌지색을 칠한다.

2. 중간에 구름 색을 입힌다.

3. 노란색과 오렌지색으로 다듬어 완성한다.

하늘 빼고 풍경화 그리기

풍경을 그리려고 하면 왠지 하늘이 있는 모습을 떠올리는 사람들이 많습니다.
하늘을 그리지 말고 공간을 잘 이용하면 또 다른 느낌의 분위기를 연출할 수 있습니다.

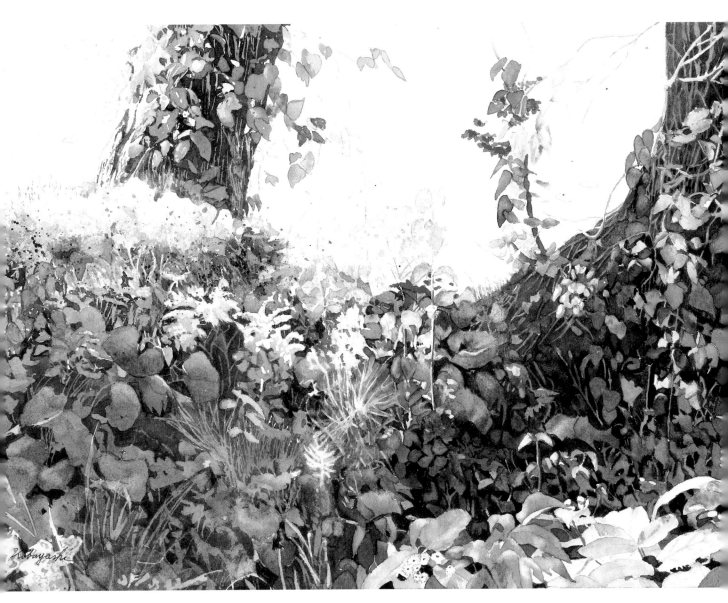

「작은 숲의 가을」
후쿠시마 현 고시키누마

날씨가 별로 좋지 않던 날, 잠깐 해가 났을 때의
모습을 그렸습니다. 나무 사이에 하늘을 그리지
않고 종이의 흰색을 살려서 빛을 표현했습니다.

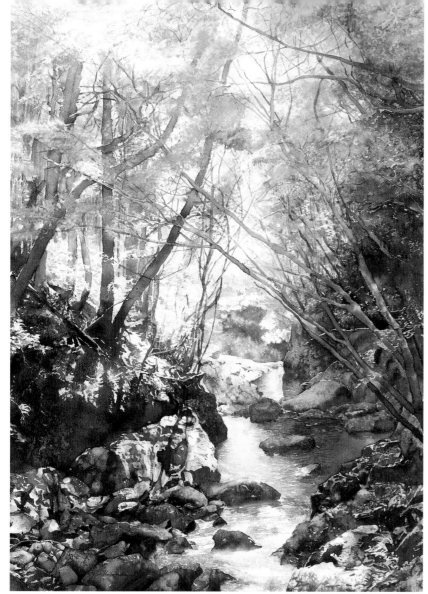

「아카메 48폭포의 물줄기」
미에현 아카메 48폭포

위쪽의 하늘이 나뭇잎 사이로 조금
씩만 보이는데 안쪽에서 비치는 빛
을 잘 포착하여 묘사했습니다.
지진 후에 희망의 빛을 표현하고
싶어서 그린 그림입니다.

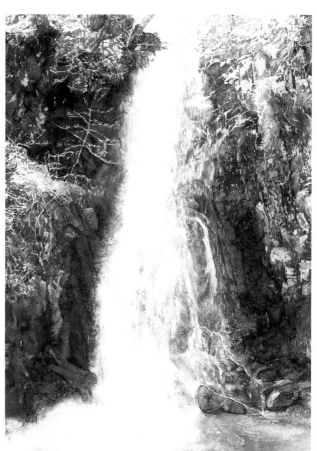

「조시구치 폭포」
기후 현 우츠에 48폭포

위쪽으로 조금 보이는 하늘에서 빛이
비치는 느낌이 들도록 그렸습니다.
원래 5월에 그린 그림인데 잔설이 남
아 겨울 같은 분위기가 나서 환한 느
낌이 듭니다.

93

지면 그리기

'지면'도 흙색의 진하기에 차이가 있거나 풀이 나 있는 등 여러 가지 형태가 있습니다. 지면이니까 한 색으로 한꺼번에 다 칠해버리면 원근감이 없어져서 평면적인 느낌이 들 수 있으므로 주의해야 합니다. 전체를 잘 관찰해서 묘사해보세요.

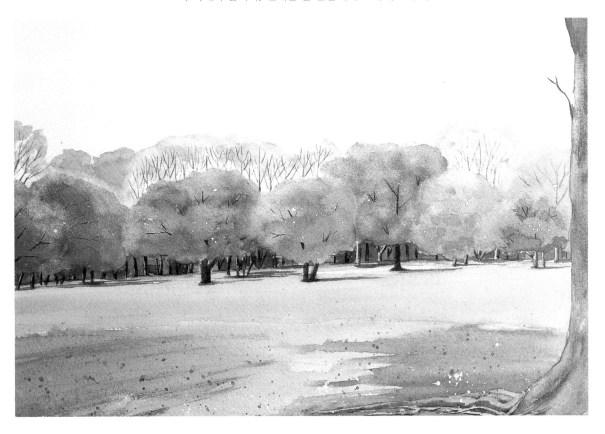

기본3색

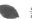 크림슨 레이크 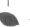 울트라마린 라이트 샙 그린 망가니즈 블루 노바 섀도 그린

옐로 오커

밑그림 그리기

1. 연필로 그린 윤곽과 밑그림 선을 연하게 지운다.

마스킹 하기

2. 원경에 있는 나무의 줄기는 빨대에 마스킹 액을 묻혀서 칠한다. 붓에 마스킹 액을 묻혀서 전경의 지면에 약간 스패터링을 한다.

하늘 채색하기

3. 망가니즈 블루 노바로 하늘을 칠한다. 아래로 갈수록 물을 더해가면서 색을 점점 연하게 칠한다.

POINT
색이 연하기 때문에 나무의 윗부분에도 칠해도 괜찮다.

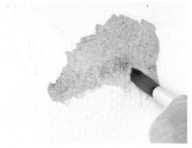 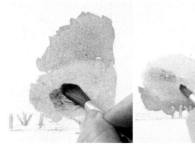 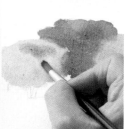

4. 전체 칠이 마르면 기본 3색으로 녹색과 갈색을 만들어 잎을 칠한다. 밝은 부분은 일부에 옐로를 함께 칠한다.

POINT
붓을 한쪽 방향으로만 움직이지 말고 둥글게 회전하면서 칠한다.

5. 칠이 마르기 전에 4와 같이 다른 나뭇잎들도 칠해 나간다.

POINT
물감 칠이 젖은 상태에서 칠해 나가면 색이 자연스럽게 번지면서 나무들 사이가 이어진 것처럼 보인다.

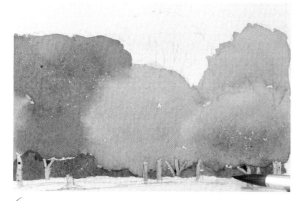 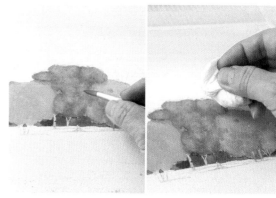

6. 모든 나뭇잎의 채색이 끝나면 줄기 사이를 섀도 그린으로 칠한다.

7. 전체 모습을 잘 살펴보면서 색을 더하거나 티슈로 눌러서 칠을 닦아내며 다듬는다.

 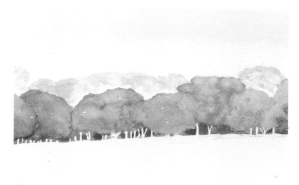

8. 기본 3색으로 연한 갈색을 만들어 원경의 나뭇잎을 칠한다. 샙 그린도 연하게 칠한다.

9. 전체 칠이 마르면 줄기의 마스킹을 제거한다.

 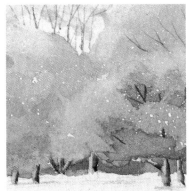

10. 기본 3색으로 갈색을 만들어 원경의 나뭇가지를 칠한다.

POINT
가지는 세필 붓으로 아래에서 위로 그린다.

11. 나무줄기의 밝은 부분은 옐로 오커로, 그림자는 기본 3색으로 만든 갈색으로 칠한다.

12. 기본 3색으로 연한 갈색을 만들어 줄기 아래의 지면을 칠한다. 기본 3색으로 진한 갈색을 만들어 앞쪽에 있는 나무의 줄기를 칠한다.

지면 채색하기

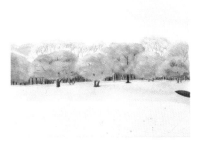 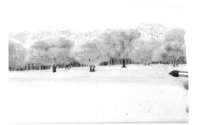

13. 연한 샙 그린으로 지면의 상반부를 칠한다.

14. 칠이 마르기 전에 중간에 옐로 오커를 칠한다.

15. 기본 3색으로 갈색을 만들어 칠이 마르기 전에 지면의 하반부를 칠한다.

전경에 있는 나무 채색하기

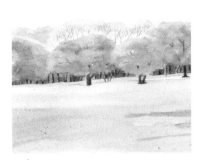 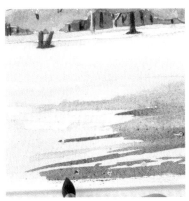 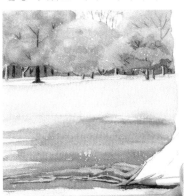

16. 중간에 진한 샙 그린을 칠한다.

17. 기본 3색으로 진한 갈색을 만들어 흙에 드리운 나무의 그림자를 묘사한다.

18. 기본 3색으로 만든 갈색의 농담을 조절하여 뿌리를 칠한다.

POINT
뿌리 사이에 진한 갈색을 입혀서 그림자를 더한다.

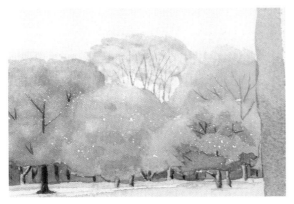 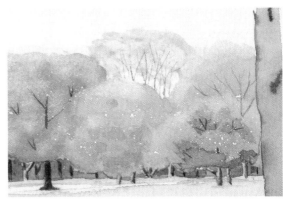

19. 기본 3색으로 연한 회색과 갈색을 만들어 줄기를 칠한다.

20. 기본 3색으로 진한 갈색과 회색을 만들어 줄기의 움푹 파인 부분과 디테일을 묘사한다.

다듬어서 완성하기

21. 기본 3색으로 진한 갈색을 만들어 드라이브러시로 줄기를 칠한다.

22. 기본 3색으로 진한 갈색을 만들어 나무의 그림자를 칠한다.

23. 지면의 마스킹을 제거한다.

> **POINT**
> 드라이브러시를 할 때에는 붓털이 단단한 붓을 쓰는 것이 좋다.

> **POINT**
> 자유롭게 그리되 전체 화면상 어울리게끔 그린다.

24. 마스킹으로 생긴 반점에 물에 적신 붓으로 물을 칠해서 주변 칠과 어우러지게 표현한다.

25. 기본 3색으로 진한 갈색을 만든다. 칠을 묻힌 붓을 굵은 붓으로 두드려서 스패터링 한다. 선체가 소화롭게끔 다듬어 완성한다.

> **POINT**
> 스패터링을 하고 싶지 않은 부분은 종이로 가려서 물감이 묻지 않게 보호한다.

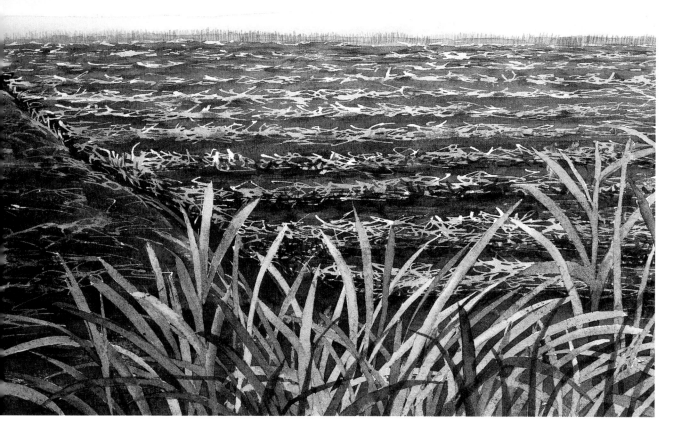

/ 여러 가지 지면의 모습

기타카루이자와의 목장 Ⅰ

수확이 끝난 목초밭. 목초는 마스킹을 이용해 표현했습니다. 전경에 풀을 배치해 밭을 강조하였습니다.

가미코치의 모래땅

강가의 모래땅에 연한 색으로 그림자를 묘사하고 스패터링으로 마무리하였습니다.

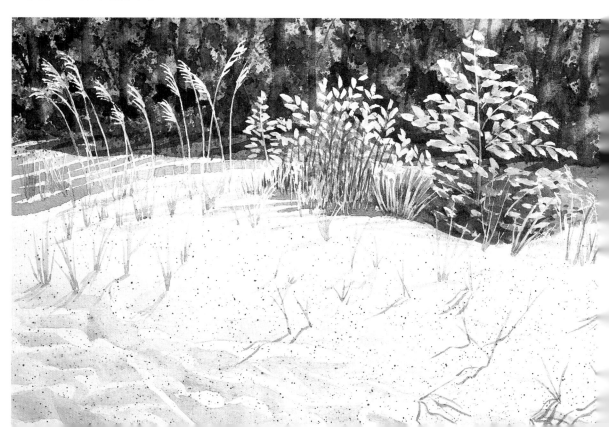

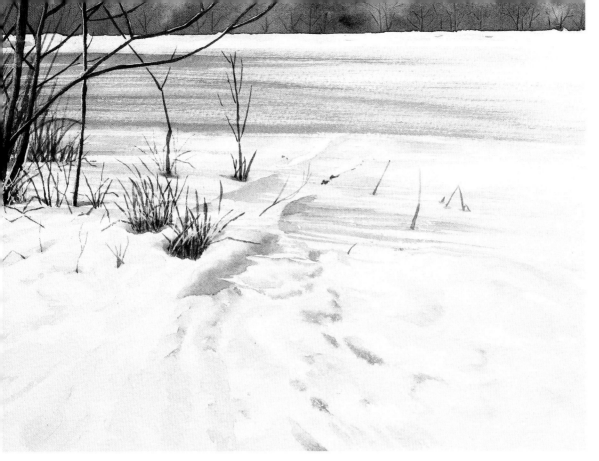

기타카루이자와의 설경

땅의 넓이를 표현하기 위해서 원경에 그러
데이션을 주었습니다. 또한 눈 위로 드리
운 나무의 긴 그림자로 땅의 넓이를 표현
했습니다.

기타카루이자와의 목상 Ⅱ

전경의 지면은 대충 표현하고 중경의
풀밭은 상세히 그려서 밝은 목장의 분
위기를 연출했습니다.

길 그리기

지면 그리는 방법을 다 익혔으면 길 그리기도 꼭 도전해보세요. 그냥 지면과 같이 밋밋해 보이지 않도록 주의하면서 특징을 잘 파악해보도록 합니다. 여기서는 건조한 길의 분위기와 풀의 질감을 나타내기 위해 드라이브러시를 사용했습니다. 수분을 적게 머금은 거칠거칠하고 딱딱한 붓으로 칠합니다.

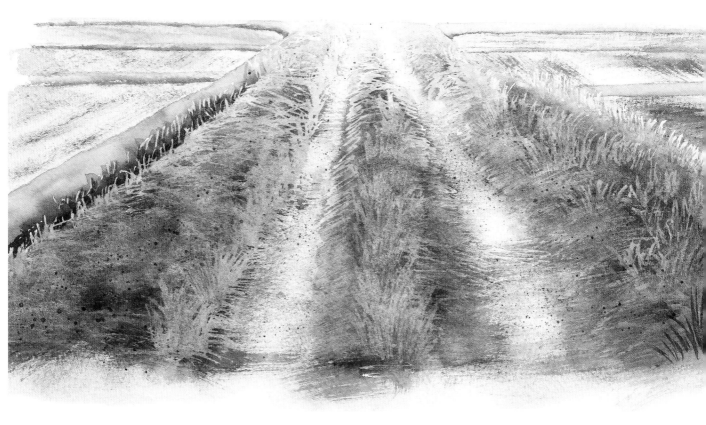

기본3색

⬤ 크림슨 레이크　⬤ 울트라마린 라이트　⬤ 샙 그린　　　⬤ 옐로 오커

밑그림 그리기　　　　　　　　　　　　　　　마스킹 하기

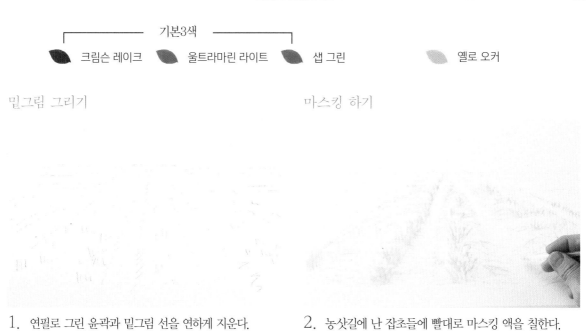

1. 연필로 그린 윤곽과 밑그림 선을 연하게 지운다.　　2. 농삿길에 난 잡초들에 빨대로 마스킹 액을 칠한다.

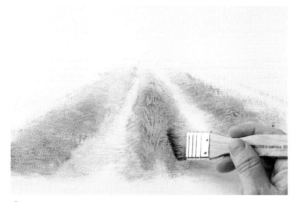

3. 기본 3색으로 갈색을 만들어 드라이브러시로 길을 칠한다.

{ POINT 빽붓은 붓털이 딱딱한 것을 쓴다. 한 방향으로만 칠하지 말고 풀이 뻗은 방향에 맞춰서 칠한다.

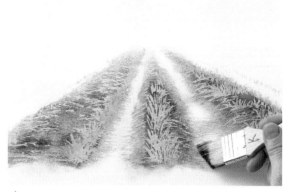

4. 3과 같이 샙 그린을 덧칠한다.

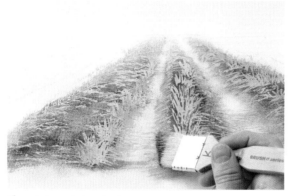

5. 전체를 살펴보며 기본 3색으로 만든 갈색과 샙 그린을 더한다.

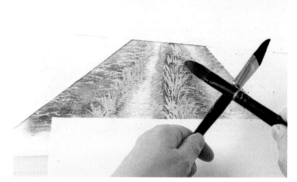

6. 기본 3색으로 진한 갈색을 만든다. 붓에 묻혀서 굵은 붓으로 두드려 스패터링을 한다.

{ POINT 스패터링을 하고 싶지 않은 부분은 종이로 가려서 물감이 튀기지 않게 보호한다.

잡초 채색하기

7. 왼쪽 끝의 논두렁을 기본 3색으로 만든 갈색과 샙 그린으로 칠한다.

{ POINT 주제는 가운데 농삿길이므로 논두렁은 톤을 좀 떨어뜨려서 칠한다.

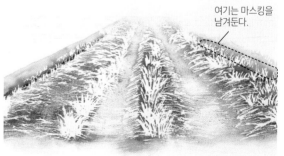

여기는 마스킹을 남겨둔다.

8. 가장 오른쪽 마스킹만 남겨두고 마스킹을 제거한다.

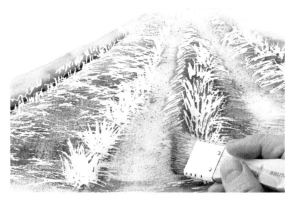

9. 기본 3색으로 만든 갈색과 샙 그린, 옐로 오커로 마스킹을 벗긴 잡초와 길 부분을 드라이브러시로 칠한다.

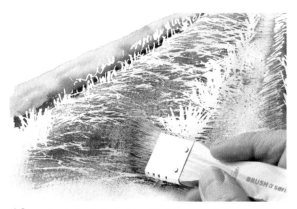

10. 9와 같이 나머지 다른 부분들도 드라이브러시로 조화롭게 칠한다.

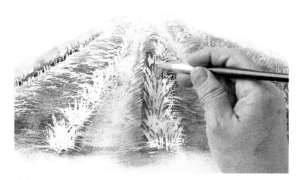

11. 길 가운데에 난 풀은 샙 그린으로 칠한다.

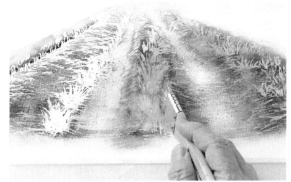

12. 기본 3색으로 만든 갈색을 드라이브러시로 조화롭게 칠한다.

POINT
앞쪽은 진하게, 뒤로 갈수록 연하게 색을 입히면 원근감이 생긴다.

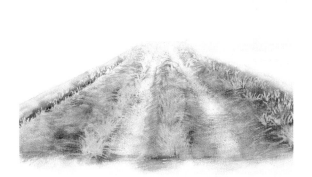

13. 12와 같이 나머지 부분들에 난 잡초들도 칠한다.

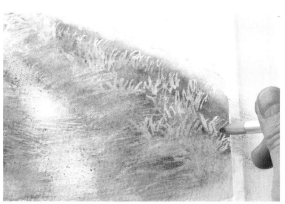

14. 마스킹 처리해 여백으로 남겨뒀던 풀의 형태를 샙 그린을 칠해가면서 다듬는다.

원경에 있는 길 채색하기

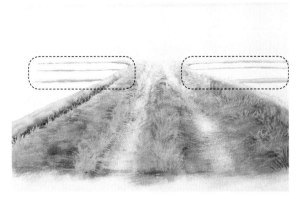

15. 기본 3색으로 만든 갈색과 샙 그린으로 좌우의 논두렁길을 칠한다.

POINT
원경에 있는 길이므로 색의 톤을 좀 떨어뜨려서 묘사한다.

논밭 채색하기

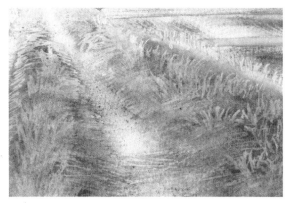

16. 기본 3색으로 만든 연한 갈색으로 논밭을 칠한다. 군데군데 티슈로 칠을 닦아내서 논밭의 질감을 낸다.

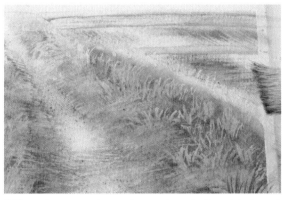

17. 칠이 마르면 기본 3색으로 만든 갈색을 이용해 드라이브러시로 칠한다.

논밭 가장자리에 난 잡초 채색하기

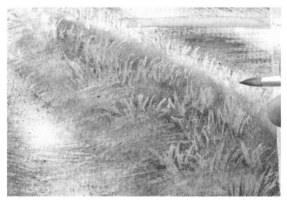

18. 오른쪽의 마스킹 처리해둔 채로 남겨뒀던 잡초 사이를 샙 그린으로 칠한다.

스패터링을 해서 완성하기

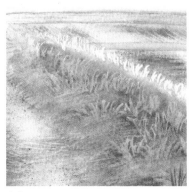

19. 칠이 마르면 마스킹을 제거한다.

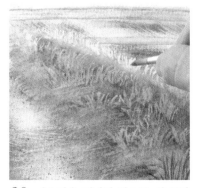

20. 마스킹을 벗겨낸 잡초를 샙 그린으로 농담을 조절하여 채색한다.

21. 기본 3색으로 진한 갈색을 만든다. 붓에 묻힌 뒤, 굵은 붓으로 두드려 스패터링 한다.

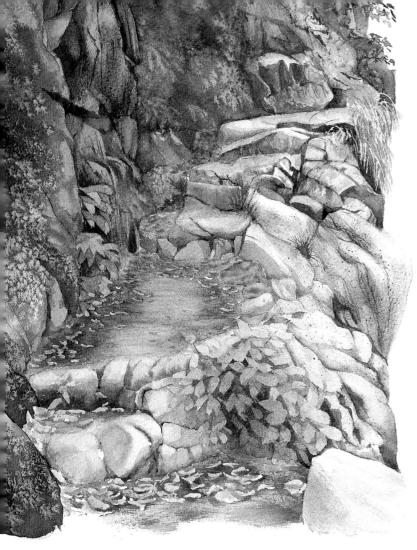

다양한
길 풍경

하토노스 계곡 길

다마 강 상류에 있는 계곡입니다. 왼쪽
면의 무성히 자란 잡초는 소금을 이용해
분위기를 연출하고 세부 묘사는 생략했
습니다.

기타카루이자와의
눈 쌓인 길

바퀴자국과 길가 옆 나무들은 따
듯한 색으로 칠해서 눈의 흰색을
더 돋보이게 표현했습니다.

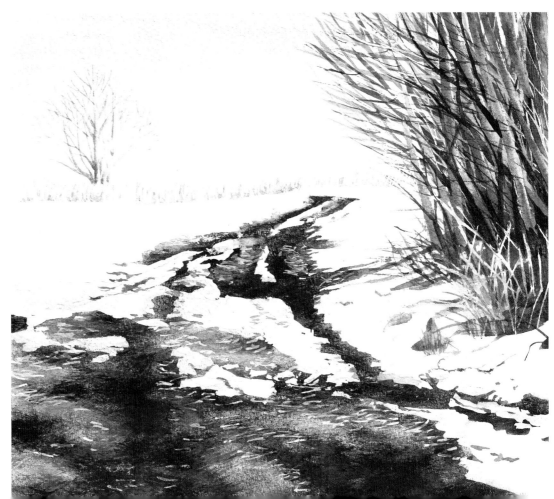

하코네유모토의 자갈길

비포장도로는 일부 묘사한 다음,
나머지는 스패터링으로 표현했습
니다. 주변의 식물들도 빛의 방향
만 알 수 있게 대충 묘사하고 물
감이 크게 튀도록 스패터링 해서
표현했습니다.

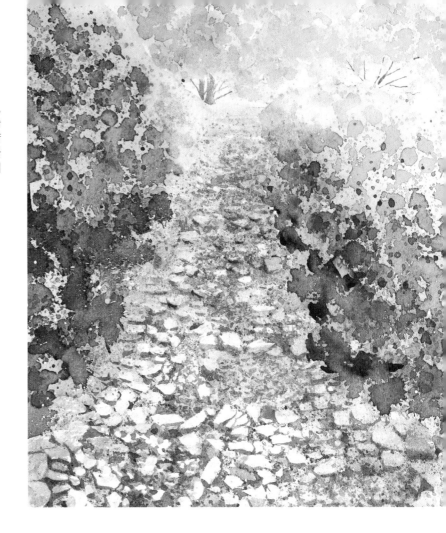

오이라세의 물웅덩이

물웅덩이가 생긴 도로의 모습입니다. 여백
으로 남겨둔 햇빛이 반사되는 부분은 자잘
하게 스패터링을 해서 표현했습니다.

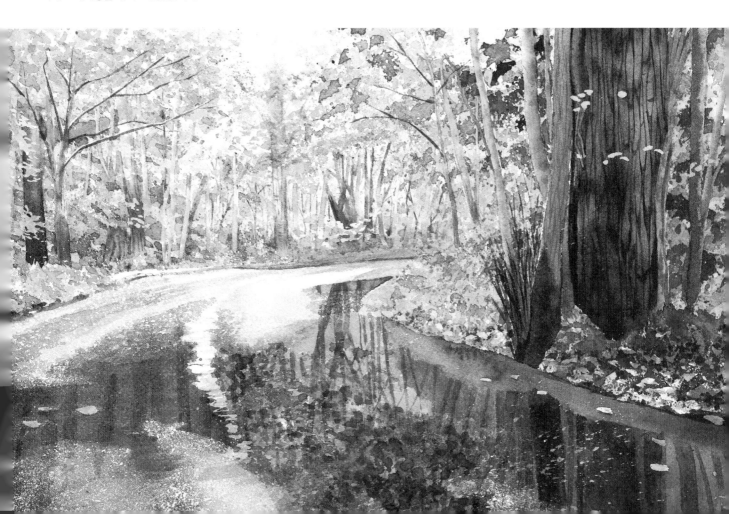

하늘과 길이 있는 풍경 그리기

배경인 하늘을 칠한 다음, 길을 칠합니다. 길 끝에 나무를 그려 넣어서 깊이감을 연출했습니다.

길 끝의 나무와 풀

1. 안쪽의 소나무와 풀에 마스킹을 하고 주변의 풀을 칠한다.

2. 마스킹을 제거하고 안쪽에 있는 소나무를 칠한다. 잎과 몸통은 드라이브러시로 칠한다.

3. 나무들 사이에 작은 나무를 그려 넣는다.

4. 드라이브러시로 풀을 칠한다.

> **POINT**
> 드라이브러시를 하면 색이 단조롭지 않아 보이고 풀의 질감을 표현하기 쉽다.

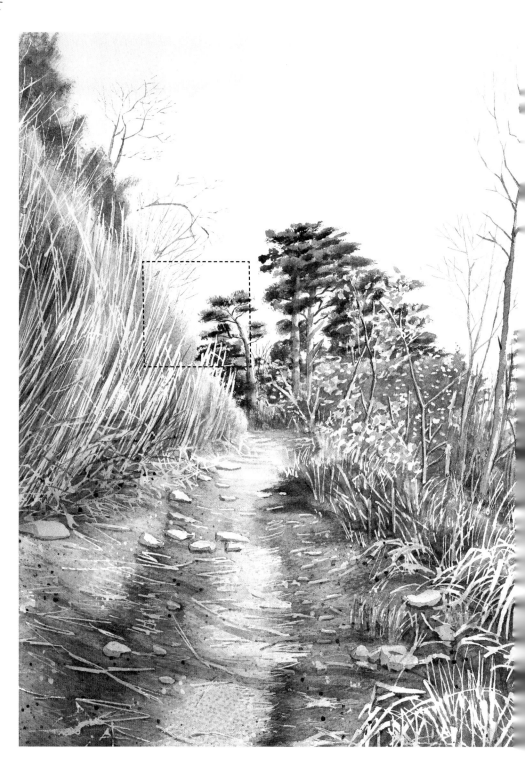

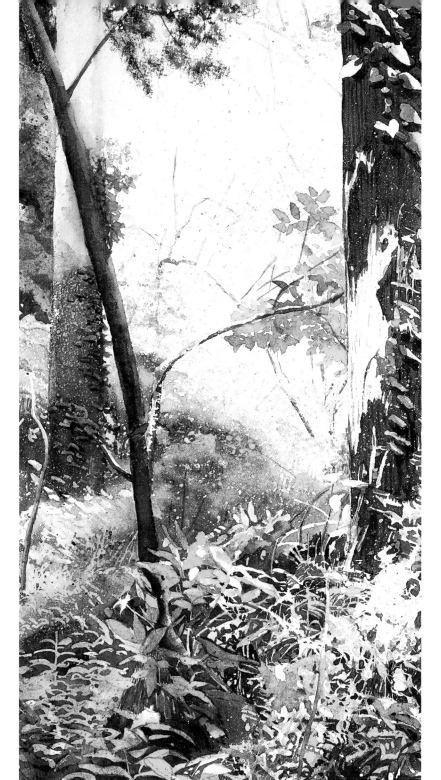

4 부

한 폭 의 그 림

식물이 있는 풍경 그리기

식물, 바위, 나무 등이 총집합한 풍경입니다. 가장 중요하게 묘사할 부분을 정해서(여기서는 가운데의 나무) 표현에 강약을 주어서 그려보세요. 단조로워 보이지 않기 위해 빛과 그림자의 대비를 생각하면서 그리는 것이 좋습니다.

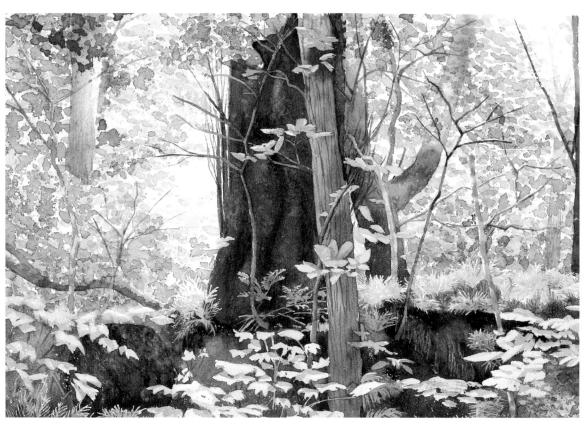

┌──────── 기본3색 ────────┐

크림슨 레이크 울트라마린 라이트 샙 그린

로 시에나 ◇

이미다졸론 옐로

밑그림 그리기 마스킹 하기

1. 연필로 그린 윤곽과 밑그림 선을 연하게 지운다.

2. 원경에 있는 나무와 풀 등 밝은 부분에 빨대로 마스킹 액을 칠한다.

POINT
특히 색이 섞이지 않도록 어두운 곳과 가까이 있는 것들에 마스킹 액을 칠한다.

3. 붓에 마스킹 액을 묻혀 스패터링해서 빛이 반짝이는 입자를 여백으로 남긴다.

POINT
종이 전체에 골고루, 자잘하게 마스킹 액이 튀도록 스패터링을 한다.

4. 기본 3색으로 연한 녹색을 만들어 줄기를 칠한다.

POINT
이 다음, 화면 윗부분에 스패터링을 해서 나뭇잎을 묘사할 것이므로 알아볼 수 있도록 표시를 해둔다.

5. 연한 이미다졸론 옐로를 전체적으로 칠한다. 오른쪽 위에 있는 가장 밝은 곳과 빛이 들어오는 왼쪽 부분은 칠하지 말고 여백으로 남겨둔다.

6. 연한 샙 그린을 묻힌 붓을 굵은 붓으로 두드려서 스패터링을 한다.

POINT
스패터링해서 생긴 둥근 반점은 손가락으로 살살 문질러서 자연스럽게 만든다.

전체 모습

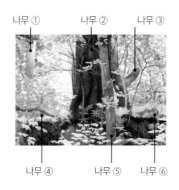

나무 ①　　나무 ②　　나무 ③

나무 ④　　나무 ⑤　　나무 ⑥

나무 채색하기

7. 샙 그린의 색을 진하게 만들어 2번 정도 스패터링을 한다.

POINT
가운데에 있는 나무에는 물감이 튀지 않도록 주의하면서 스패터링을 한다.

8. 기본 3색으로 녹색을 띤 연한 갈색을 만들어 나무⑤를 칠한다.

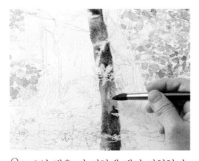

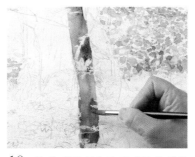

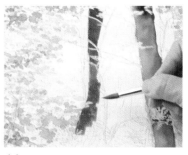

9. 8의 색을 더 진하게 해서 덧칠한다.

POINT
8의 색이 마르기 전에 칠해서 자연스럽게 색이 섞이게 만든다.

10. 물에 적신 붓으로 군데군데 색을 닦아낸다.

11. 기본 3색으로 만든 진한 녹색과로 시에나를 섞은 혼색으로 나무②의 왼쪽 면을 칠한다.

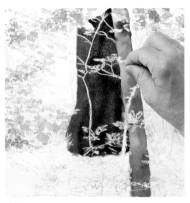

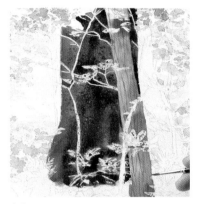

12. 기본 3색으로 진한 녹색을 만들어 나무②의 나머지 부분을 칠한다. 칠이 마르기 전에 소금을 뿌린다.

{ POINT 소금을 이용한 효과로 나무껍질을 나타낸다.

13. 기본 3색으로 녹색과 갈색을 만들어 나무⑤의 껍질을 묘사한다.

14. 나무①의 마스킹을 제거한다.

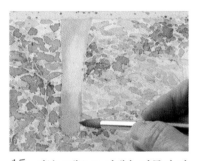

15. 기본 3색으로 갈색을 만들어 나무①을 칠한다.

{ POINT 밝은 곳은 여백으로 남겨둔다.

16. 기본 3색으로 진한 갈색을 만들어 나무①의 껍질을 묘사한다.

17. 왼쪽 윗부분에 진한 샙 그린으로 스패터링을 한다.

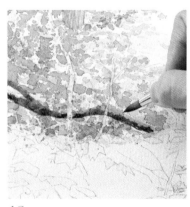

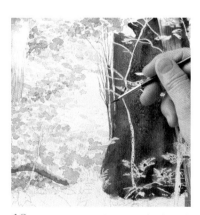

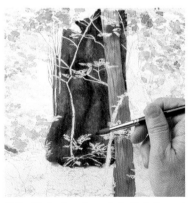

18. 기본 3색으로 녹색을 만들어 농담을 조절하여 나무④를 칠한다.

19. 11의 색으로 나무②에서 뻗어 나온 가지를 칠한다.

20. 칠이 마르면 12에서 뿌렸던 소금을 털어낸다. 기본 3색으로 진한 갈색을 만들어 나무껍질을 그린다.

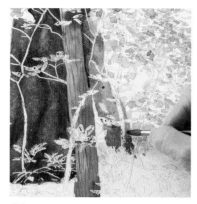

21. 연한 샙 그린으로 나무③을 칠한다. 기본 3색으로 진한 갈색을 만들어 위에서부터 칠한다.

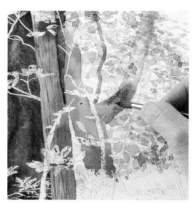

22. 기본 3색으로 진한 녹색과 진한 갈색을 만들어 오른쪽에 굽어 있는 나뭇가지를 칠한다.

POINT
윗부분은 나뭇잎 사이에 숨어 있는 것처럼 나뭇잎 색과 비슷한 색으로 칠한다.

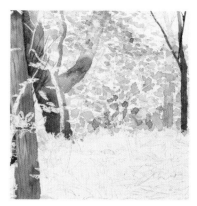

23. 기본 3색으로 연한 갈색과 진한 갈색을 만들어 나무⑥을 칠한다.

POINT
뒤에 있는 나무는 연하게 칠한 나무들에 가려져 있는 것처럼 묘사한다.

전체 모습

왼쪽 영역 가운데 영역 오른쪽 영역

가는 나무 채색하기

24. 그림 상반부의 마스킹을 제거한다.

25. 기본 3색으로 연한 녹색을 만들어서 오른쪽 영역의 나무를 칠한다. 기본 3색으로 연한 회색을 만들어 나무 껍질을 묘사한다.

26. 나머지 나무들도 25와 같이 칠한다.

27. 기본 3색으로 갈색과 녹색을 만들어 가운데 영역의 나무를 칠한다.

28. 마찬가지로 왼쪽 영역의 나무들도 칠한다.

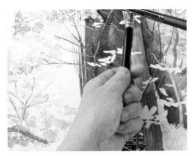

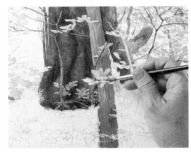

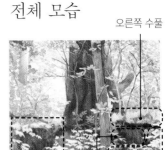

전체 모습

오른쪽 수풀

바위　나뭇가지　나뭇잎들

29. 가운데 영역 위쪽 나뭇잎 부분에 연한 샙 그린을 스패터링 한다.

30. 샙 그린의 농담을 조절하여 가운데 영역의 나뭇잎들을 칠한다.

하반부 채색하기

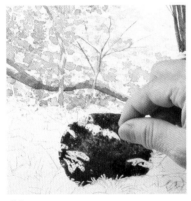

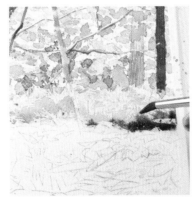

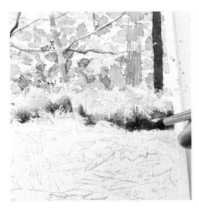

31. 기본 3색으로 녹색을 만들어 왼쪽 아래에 있는 바위를 칠한다. 기본 3색으로 적갈색을 만들어 바위 아랫부분에 덧칠하고 소금을 뿌린다. 칠이 마르면 소금을 털어 제거한다.

32. 샙 그린으로 오른쪽의 수풀을 칠한다. 기본 3색으로 진한 갈색을 만들어 풀의 아래쪽을 칠한다.

33. 전체적으로 살펴보면서 진한 샙 그린을 입혀서 색을 다듬는다.

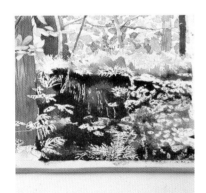

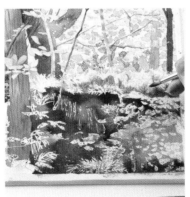

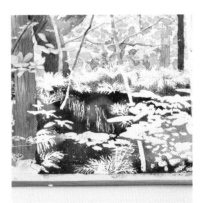

34. 기본 3색으로 갈색과 진한 녹색을 만들어 색을 섞어가면서 오른쪽 아랫부분을 칠한다.

POINT
땅이나 수풀 부분을 잘 관찰하면서 색을 더한다.

35. 기본 3색으로 진한 녹색을 만들어 오른쪽 수풀의 그림자를 전체적으로 조화를 이루도록 자유로이 묘사한다.

36. 칠이 마르면 오른쪽 아랫부분의 마스킹을 제거한다.

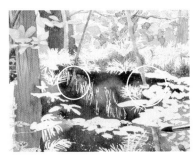

37. 윗부분과 같은 색으로 아랫부분의 나무를 칠한다.

38. 샙 그린을 오른쪽 마스킹을 제거한 풀에 칠한다.

39. 기본 3색으로 갈색을 만들어 나뭇가지를 칠한다.

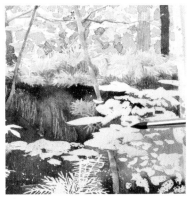

40 연한 샙 그린으로 오른쪽 나뭇잎들을 칠한다.

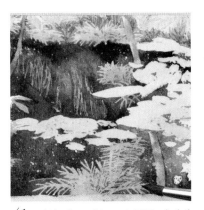

41. 진한 샙 그린으로 오른쪽 아래에 있는 양치식물을 칠한다.

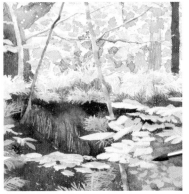

42. 40의 칠이 마르면 진한 샙 그린으로 그림자를 더한다.

43. 기본 3색으로 진한 녹색을 만들어 오른쪽 아래에 스패터링을 한다. 둥근 반점이 자연스러워 보이도록 손가락으로 문지른다.

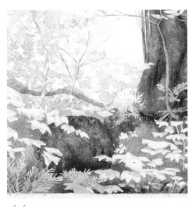

44. 오른쪽 아래처럼 왼쪽 아래도 채색한다.

다듬어서 완성하기

45. 상반부에 이미다졸론 옐로를 연하게 칠한다. 전체적으로 살펴보면서 다듬어 그림을 완성한다.

POINT
전부 다 칠하면 단조로운 느낌이 나기 때문에 밝은 부분은 여백으로 남겨둔다.

시냇물이 흐르는 풍경 그리기

바위, 이끼 낀 바위, 흐르는 시냇물 등이 총집합한 풍경입니다. 물의 색은 언뜻 보기에 전부 같아 보이겠지만 주변 풍경의 색이 비쳐서 조금씩 다릅니다. 주변 색을 반영하면서 칠해보세요. 물가나 물보라는 버디터 블루로 칠해 묘사했습니다.

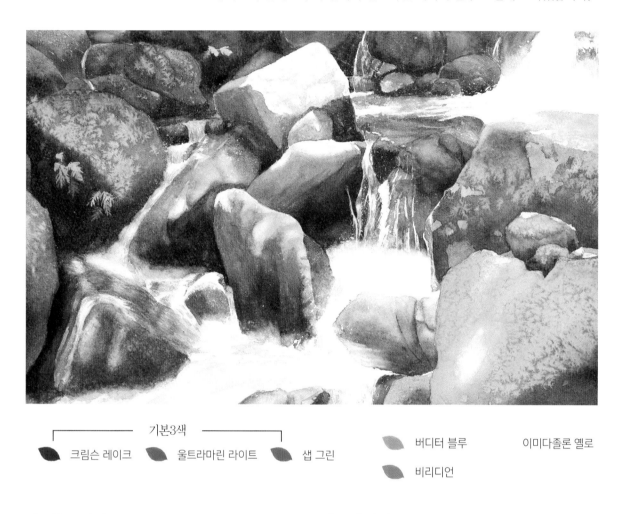

기본3색

● 크림슨 레이크　　● 울트라마린 라이트　　● 샙 그린

● 버디터 블루　　　이미다졸론 옐로

● 비리디언

밑그림 그리기

1. 연필로 그린 윤곽과 밑그림 선을 연하게 지운다.

마스킹 하기

2. 바위와 시냇물의 밝은 부분에 붓으로 마스킹 액을 칠한다. 칫솔에 마스킹 액을 묻혀서 물보라가 이는 부분에 스패터링을 한다.

전체 모습

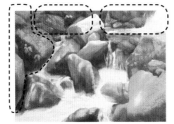

왼쪽 위에 있는 바위 오른쪽 위에 있는 바위

왼쪽에 있는 바위

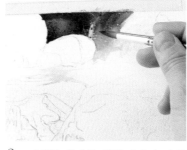

3. 바위를 하나씩 칠해 나간다. 오른쪽 위에 있는 바위를 기본 3색으로 만든 진한 파란색으로 칠한다. 칠이 마르기 전에 물에 적신 붓으로 물가 부분의 색을 닦아내고 버터 블루를 칠한다. 그림자는 진하게 입혀서 깊이감을 준다.

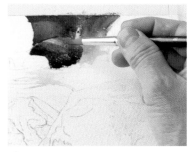

4. 칠이 마르면 기본 3색으로 진한 녹색을 만들어, 바로 아래에 있는 바위를 칠한다. 물에 적신 붓으로 윗부분 색을 닦아내서 밝은 부분을 묘사한다.

POINT
칠이 번질 수 있으므로 옆에 붙어있는 바위를 칠할 때에는 반드시 먼저 칠한 바위가 마른 다음에 칠한다.

5. 마찬가지 방법으로 오른쪽 위에 있는 바위를 칠한다.

POINT
단조로운 느낌이 들지 않도록 빛이 들어오는 방향과 그림자를 생각하면서 채색을 해나간다.

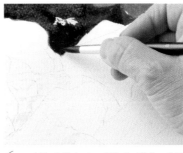

6. 기본 3색으로 진한 녹색을 만들어 왼쪽 위에 있는 바위의 아랫부분을 칠한다.

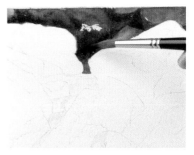

7. 기본 3색으로 갈색을 만들어 바위에 변화를 준다.

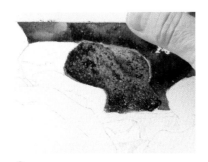

8. 6, 7과 같이 왼쪽 위에 있는 바위를 칠하고 마르기 전에 소금을 뿌린다.

9. 왼쪽에 있는 바위도 같은 방식으로 칠하고 마르기 전에 소금을 뿌린다.

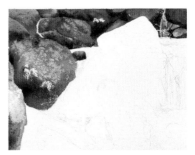

10. 왼쪽에 있는 여백으로 남겨둔 바위도 같은 방법으로 칠하고 칠이 마르기 전에 소금을 뿌린다. 칠이 마르면 8~10에서 뿌렸던 소금을 털어낸다.

POINT
큰 바위에 핀 이끼는 큼직한 무늬를 내고 싶어서 물을 많이 섞어서 칠했다.

전체 모습

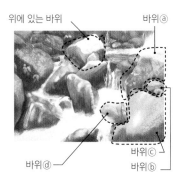

위에 있는 바위
바위ⓐ
바위ⓒ
바위ⓓ
바위ⓑ

11. 연한 샙 그린을 바위ⓐ에 칠한다.

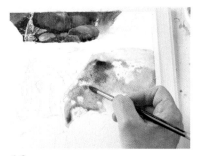

12. 칠이 마르기 전에 그림자 부분에 샙 그린을 진하게 덧칠한다. 기본 3색으로 갈색을 만들어 그림자 부분에 변화를 준다.

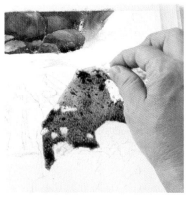

13. 채색이 다 끝나면 칠이 마르기 전에 소금을 뿌린다.

POINT
소금이 물감의 색을 빨아들이므로 물감을 조금 진하게 칠하도록 한다.

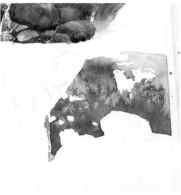

14. 다 마르면 소금을 털어내고 마스킹을 제거한다.

POINT
크기가 큰 바위는 칠이 마르는 데 시간이 좀 걸리므로 잘 말랐는지 꼼꼼히 확인하고 나서 제거해야 한다.

15. 기본 3색으로 만든 연한 갈색과 비리디언, 크림슨 레이크 등으로 마스킹을 벗겨낸 부분에 칠한다.

16. 울트라마린 라이트와 샙 그린의 혼색으로 바위 아래의 ⅔정도를 차지하고 있는 그림자 부분을 칠한다.

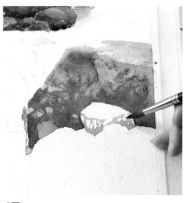

17. 비리디언과 크림슨 레이크의 혼색으로 바위ⓑ의 표면을 묘사한다.

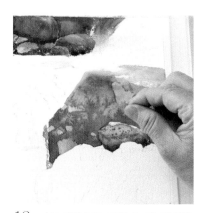

18. 기본 3색으로 만든 녹색, 갈색을 덧칠하고 마르기 전에 소금을 뿌린다.

19. 바위ⓒ에 연한 샙 그린을 칠한다. 울트라마린 라이트와 샙 그린으로 연한 혼색을 만들어 그 위에 칠한다. 기본 3색으로 어두운 녹색을 만들어 오른쪽의 그림자 부분에 칠한다. 칠이 마르기 전에 소금을 뿌리고 마르면 소금을 털어낸다.

20. 바위ⓓ를 칠한다. 바위 윗부분에 비리디언과 크림슨 레이크로 혼색을 만들어 칠하고 기본 3색으로 만든 녹색을 덧칠한다.

21. 물에 잠긴 바위 아랫부분은 버디터 블루를 칠한다.

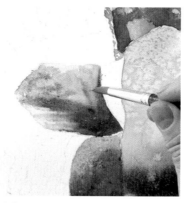

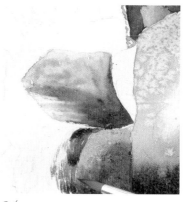

22. 기본 3색으로 진한 녹색을 만들어 그림자 부분을 칠한다.

23. 윗부분에 기본 3색으로 진한 녹색을 만들어 무늬를 표현한다.

24. 기본 3색으로 검푸른 색을 만들어 그 아래 바위의 물에 잠긴 부분을 칠한다. 물에 적신 붓으로 물가의 색을 닦아내고 버디터 블루를 칠한다.

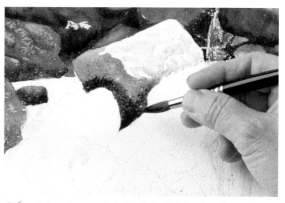

25. 연한 샙 그린으로 위에 있는 바위의 표면을 묘사한다. 칠이 마르기 전에 소금을 뿌린 다음, 마르면 소금을 털어낸다.

26. 기본 3색으로 진한 녹색과 갈색을 만들어 그림자 부분을 칠한다. 다른 바위들도 마찬가지로 칠한다.

전체 모습

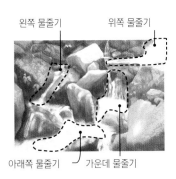

왼쪽 물줄기 위쪽 물줄기

아래쪽 물줄기 가운데 물줄기

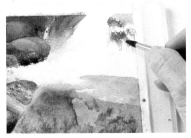

27. 기본 3색으로 진한 파란색을 만들어 가닥가닥 칠해서 위쪽의 물줄기를 표현한다.

{ **POINT**
물의 색을 전부 같은 색으로 칠하지 말고 주변 색을 반영하여 칠한다.

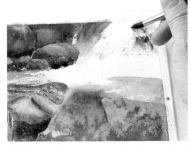

28. 버디터 블루로 물가와 물보라를 칠한다. 마찬가지로 가운데 물줄기를 칠한다.

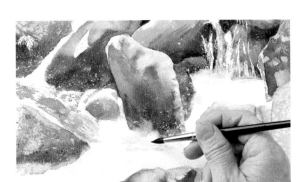

29. 기본 3색으로 물에 닿는 바위의 색을 만들어 아래쪽 물줄기를 칠한다.

{ **POINT** 위에 있는 바위의 색을 반영해서 색을 칠한다.

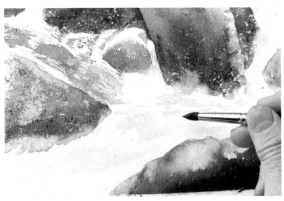

30. 주변의 색과 버디터 블루로 색을 입힌다.

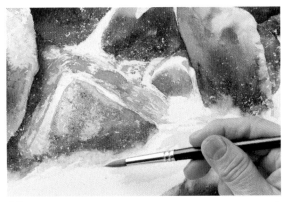

31. 바위와 물가에 버디터 블루를 칠하고 젖은 붓으로 바위의 색을 다듬어준다.

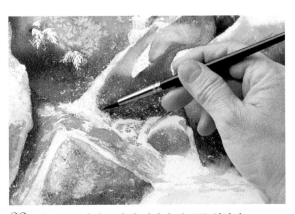

32. 왼쪽 물줄기의 물가에 버디터 블루를 칠한다.

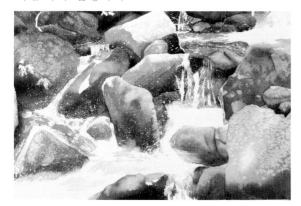

33. 칠이 다 마르면 마스킹을 전부 제거한다.

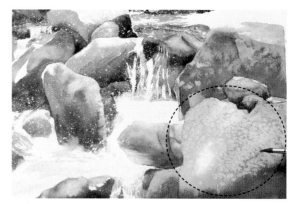

34. 오른쪽 바위에 연한 비리디언을 칠한다.

{ POINT 연한 비리디언을 덧칠하면 바위의 색이 밝아진다.

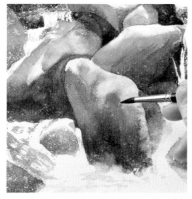

35. 마스킹을 스패터링해서 만들었던 물보라를 다듬어준다. 젖은 붓으로 터치해서 바위 색을 좀 입혀준다.

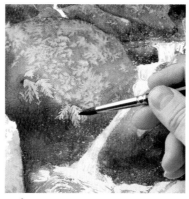

36. 마스킹 처리하여 여백으로 남겨뒀던 왼쪽 바위의 양치식물을 샙 그린으로 칠한다.

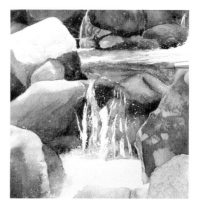

37. 주변 색을 반영하여 위쪽 물줄기의 색을 다듬어준다.

{ POINT
색은 연하게 칠한다. 밝은 부분은 여백으로 남겨둔다.

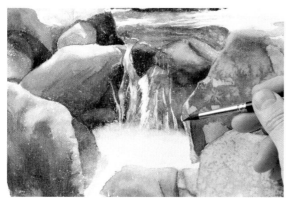

38. 가운데 물줄기에도 주변 색을 반영해서 색을 다듬어주고 물가는 버디터 블루를 칠한다.

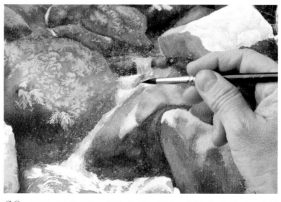

39. 왼쪽 물줄기도 마찬가지로 색을 다듬어 칠한다. 전체적으로 살펴보면서 다듬어주어서 그림을 완성한다.

꿈이 펼쳐지는 그림들

지금까지 그린 작품들을 소개하겠습니다.
이 책에 설명했던 화법을 주로 사용하면서 다양한 표현에 도전해보았습니다.

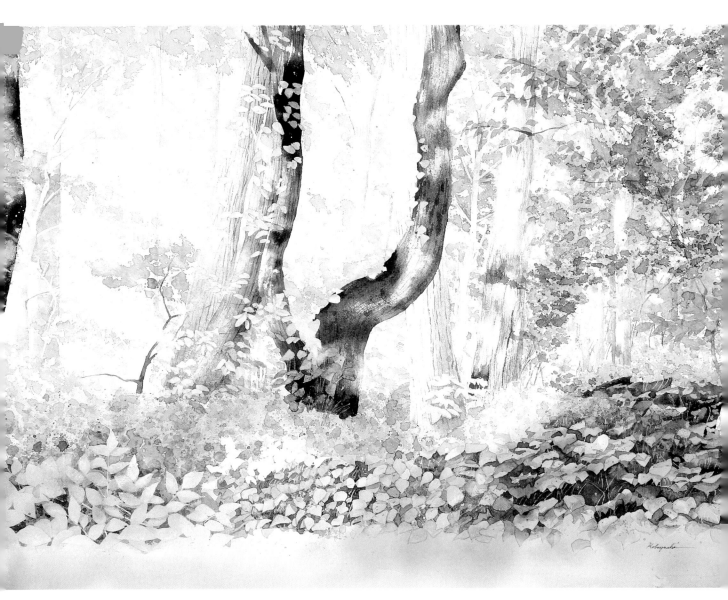

「무쓰의 너도밤나무 숲」
아오모리 현 핫코다 산

오이라세에 가는 길에 버스 차창 너머의 풍경을 찍은
사진을 보고 그린 그림. 나무들의 사이로 비치는 빛에
감동했습니다.

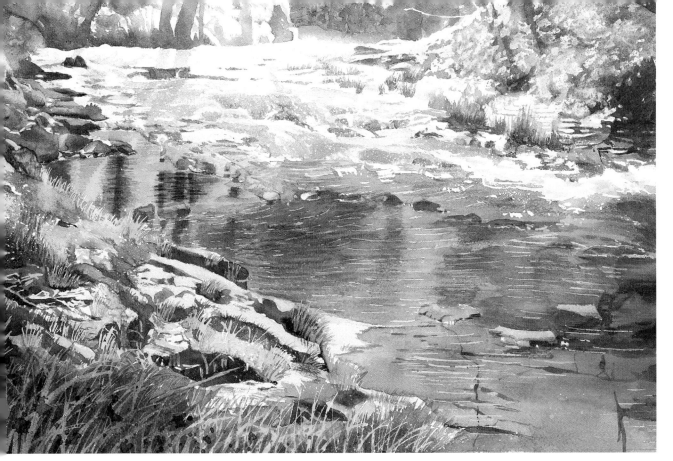

「아침햇살」
야마가타 현 긴잔 온천

이른 아침, 졸졸 흐르는 여울물을 표현하기
위해 그림 윗부분에 햇살을 잘 표현했습니다.

「가루이자와의 오타키 폭포」
군마 현 가루이자와

초여름 햇빛과 강한 바람 덕분에 폭포 아래에 무지
개가 나타났습니다. 그 풍경을 그려보았습니다.

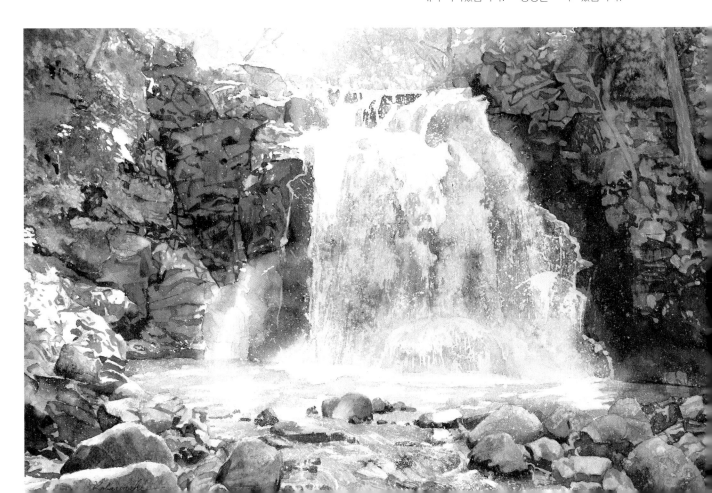

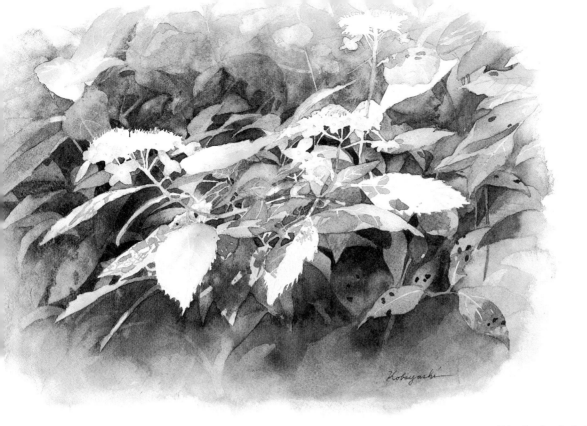

「숲에 핀 자양화」
가나가와 현 하타주쿠

햇살을 받는 잡초들 사이에 자양화가 가련
하게 피어있었습니다. 꽃의 그림자를 주의
를 기울여 묘사했습니다.

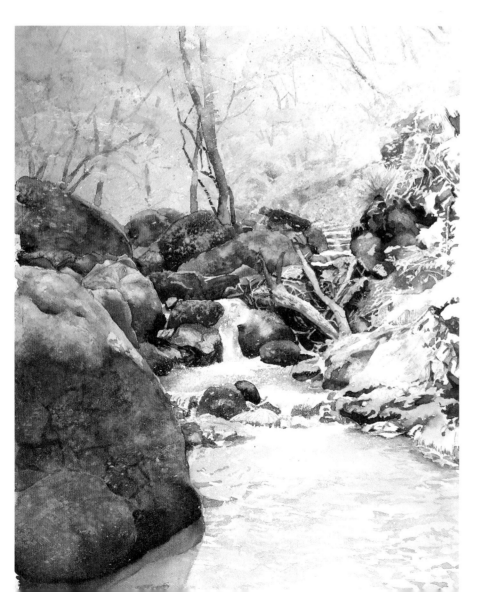

「오쿠타마의 맑은 물줄기」
도쿄 도 오쿠타마

원경의 나무들을 바림질해서 표현했습니다.
전경의 물은 투명하게 묘사했습니다.

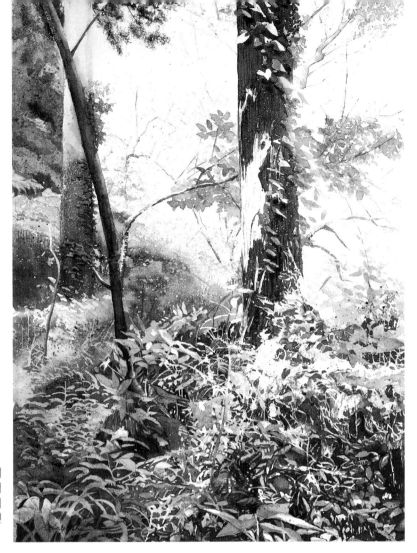

「여름의 햇살」
가나가와 현 하타주쿠

가나가와 현 하타주쿠의 폭포에
가는 도중의 산길 풍경입니다. 어
두운 산길에 자라는 나무들에 비
치는 햇빛이 눈부신 느낌을 표현
해보았습니다.

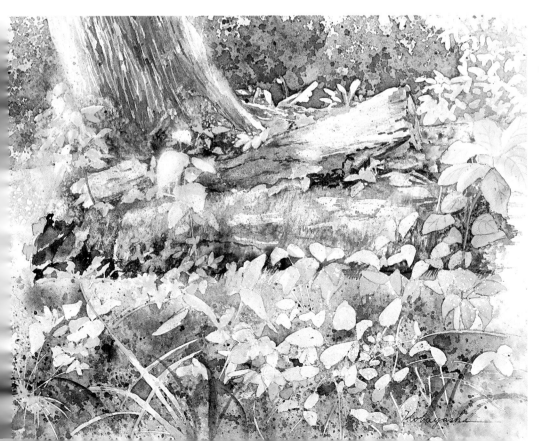

「숲의 한구석」
도쿄 도 오쿠타마

무심코 쓰러진 나무를 잘라냈습
니다. 나무 주변은 스패터링 처
리해서 나타냈습니다.

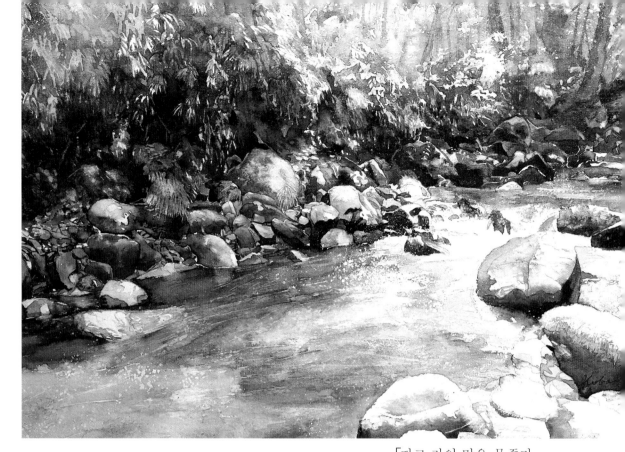

「자코 강의 맑은 물줄기」
나가노 현 시가 고원

시가고원에 있는 계류낚시하기 좋은 지점.
사람이 드나들지 않는 울창한 잡목림에서
들어오는 빛의 표현을 중시했습니다.

「이끼 낀 개울 I」
가나가와 현 하타주쿠

가나가와 현 하타주쿠에 있는 개울. 숲 사이로 내리쬐는 여름날의 햇빛이
비치고 있습니다. 전경에 눈부신 물줄기의 힘찬 흐름을 표현했습니다.

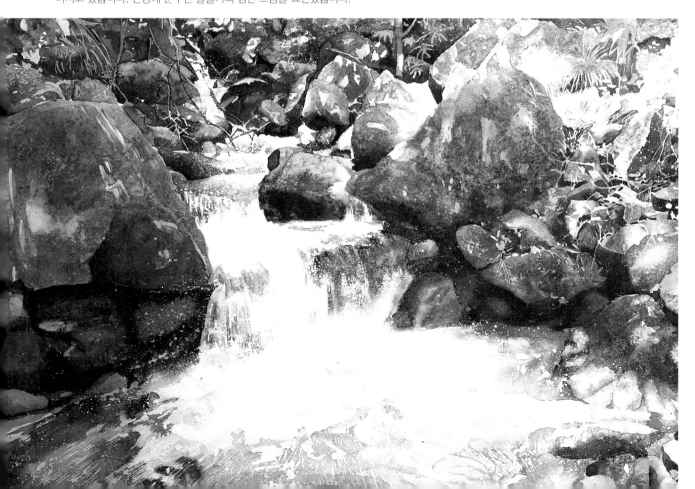

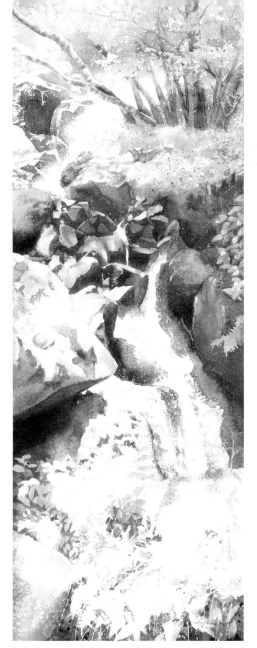

「하타주쿠의 맑은 물줄기」
가나가와 현 하타주쿠

히류노타키의 용소 바로 아래로
이어지는 물줄기입니다. 그림 위
쪽에 있는 눈부신 빛에 감동해서
그린 작품입니다.

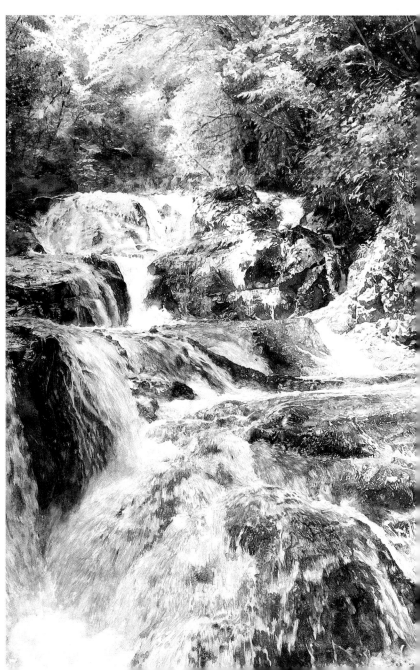

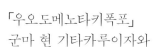

「우오도메노타키폭포」
군마 현 기타카루이자와

용솟음치는 물줄기, 위에서부터
내리쬐는 햇살에 감동해서 그린
그림입니다. 이 그림은 마스킹 작
업 없이 그린 작품입니다.

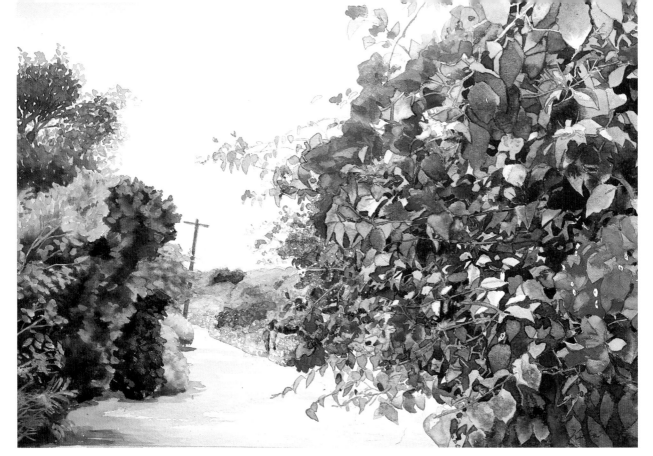

「부겐빌레아가 핀 하얀 길」
오키나와 현 이시가키 섬

이시가키 섬의 하얀 길이 인상적이어서 그
린 그림. 하얀 길을 강조하기 위해서 부겐
빌레아를 의도적으로 그렸습니다.

「시가 고원의 맑은 물줄기」
나가노 현 시가 고원

계류낚시하기 좋은 지점. 반짝반짝
빛나는 초여름의 빛을 표현했습니다.

「남천나무 열매」

빛이 비치는 남천나무 열매. 색을 다채롭게 이
용해 그렸습니다.

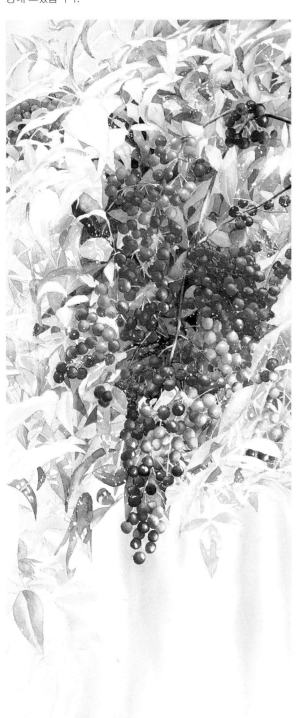

「등나무 꽃」

집 근처에 핀 등나무 꽃입니다. 꽃이 길게 밑으
로 흘러내리게 구성했습니다.

고바야시 케이코(小林 啓子)

1949년 도쿄 출생. 일본미술가연맹회원.

일본투명수채화회원(JWS).

제 6회 인간찬가대상전 '가작'

2015년 아메리카 Splash 17 '입선'

대만 국제수채화전 '초대출품'

그 외 수상 다수.

블로그 「고바야시 케이코 수채의 방」
http://mtsk645123.exblog.jp/

EJONG 수채화기법 4

풍경 수채화 수업 숲과 산, 자연 풍경화 그리기

초판 1쇄 발행 2017년 09월 05일

　　6쇄 발행 2025년 01월 02일

지은이 고바야시 케이코 **옮긴이** 이유민

발행인 백명하 **발행처** 도서출판 이종 **출판등록** 제313-1991-16호 **주소** 서울시 마포구 월드컵북로1길 50 3층

전화 02-701-1353 **팩스** 02-701-1354 **홈페이지** www.ejong.co.kr

편집 권은주 **디자인** 김초혜 **기획 마케팅** 백인하 신상섭 임주현 **경영지원** 김은경

ISBN 979-89-7929-251-0 14650

ICHIBAN TEINEINA, SHIZEN NO FUUKEI NO SUISAI LESSON

Copyright ⓒ Keiko Kobayashi

All rights reserved.

Originally published in Japan by NIHONBUNGEISHA Co., Ltd.

Korean translation copyright ⓒ 2017 by EJONG PUBLISHING CO.

Korean translation rights arranged with NIHONBUNGEISHA Co., Ltd. through CREEK&RIVER Co., Ltd. and Eric Yang Agency Inc.

「이 도서의 국립중앙도서관 출판예정도서목록(CIP)은 서지정보유통지원시스템 홈페이지(http://seoji.nl.go.kr)와 국가자료종합목록시스템
(http://www.nl.go.kr/kolisnet)에서 이용하실 수 있습니다. (CIP제어번호 : CIP2017018827)」

* 책값은 뒤표지에 표기되어 있습니다.

* 도서출판 이종은 작가님들의 참신한 원고를 기다리고 있습니다.

* 이 도서는 친환경 식물성 콩기름 잉크로 인쇄하였습니다.

미술을 읽다, 도서출판 이종

WEB www.ejong.co.kr

BLOG blog.naver.com/ejongcokr

INSTAGRAM @artejong